中国绘画名品 77

# 沈 周 绘画名品

上海书画出版社

《中国绘画名品》编委会

主编

　王立翔

编委（按姓氏笔画排序）

　王　彬　王　剑

　田松青　朱莘莘

　孙　晖　苏　醒

　陈家红　黄坤峰

　雍　琦

本册撰文

　刘　翟

本册图文审定

　田松青

# 前言

王立翔

中华文化绵延数千年，早已成为整个人类文明的重要组成部分。绘画是其中重要一支，更因其有着独特的表现系统而辉煌于世界艺术之林。在经历了人类早期的童蒙时代之后，中国绘画便沿着自己的基因，开始了自身的发育成长。她找到了自己最佳的表现手段（笔墨丹青）和形式载体（缣帛绢纸），深深植根于博大精深的中华思想文化土壤，在激流勇进的中华文明进程中，不可遏制地伸展自己的躯干，绽放着自己的花蕊，历经迹简意淡、细密精致、焕然求备等各个发展时期，结出了累累硕果。其间名家无数，大师辈出，人物、山水、花鸟形成中国画特有的类别，在各个历史阶段各臻其美，竞相争艳，最终为世人创造了无数穷极造化、万象必尽的艺术珍品。

因此，中国绘画其自身不仅具有高超的艺术价值，同时也蕴含着深厚的思想内涵和丰富的历史文化信息。由此，其历经坎坷遗存至今的作品，显得愈加珍贵，理应在创造当今新文化的过程中得到珍视和借鉴。上海书画出版社曾费时五年出齐了《中国碑帖名品》丛帖百种，获得读者极大欢迎。为了让读者完整观照同体渊源的中国书画艺术，我们决心以相同规模，出版《中国绘画名品》，以呈现中国绘画（主要是魏晋以降卷轴画）的辉煌成就。我们将以历代名家名作为对象，在汇聚本社资源和经验基础上，以艺术史的研究视野，引入多学科成果，解析技法，探寻历史文化信息，体悟画家创作情怀，追踪画作命运，引领读者由宏观探向微观，进入到这些名作的生命历程。

中国绘画之所以能矫然特出，与其自有的一套技术语言、审美系统和艺术观念密不可分。水墨、重彩、浅绛、工笔、写意、白描等样式，为中国绘画呈现出奇幻多姿、备极生动的大千世界；创制意境、形神兼备、气韵生动的图像，则为中国绘画提供了一套自然旷达和崇尚体悟的审美参照；迁想妙得、穷理尽性、澄怀味象、融化物我诸艺术观念，则是儒释道思想融合在画中的精神所托。而笔墨则成为中国绘画状物、传情、通神的核心表征，成为有意味的形式，集中体现了中国人对自然、社会及与之相关联的政治、哲学、宗教、道德、文艺等方面的认识。由于士大夫很早参与绘事及其评品鉴藏，使得中国画在其『青春期』即具有了与中国文化相辅相成的成熟的理论思想，文人对绘画品格的要求和创作怡情畅神之标榜，都对后人产生了重要影响，进而导致了『文人画』的出现。

我们将充分利用现代电脑编辑和印刷技术，发挥纸质图书自如展读欣赏的优势，对照原作精心校核色彩，力求印品几同真迹，同时以首尾完整、高清图像、局部放大、细节展示等方式，全信息展现画作的神采。希望我们的尝试，有益于读者临摹与欣赏，更容易地获得学习的门径。

有学者认为，中华民族更善于纵情直观的形象思维，尤其是绘画，似乎用其瑰丽的成就证明了这一点。我们希望通过精心的编撰、系统的出版工作，能为继承和弘扬祖国的绘画艺术，起到绵薄的推进作用，以无愧祖宗留给我们的伟大遗产。

二〇一七年七月盛夏

导言

吴门，即今天的江苏苏州及其周边地区，在历史沿革的过程中，该区域又曾被称作吴县、吴中、吴郡等。作为江南富庶之地和人文荟萃之都，吴门地区自古以来便在中国古代绘画史上有着突出的地位，而明代又可谓是该地区绘画艺术发展最为隆兴的时期，涌现出了大量杰出的画家。在有明一代诸多的吴门画家之中，当属活跃于明中期的沈周、文徵明、唐寅、仇英四人声名最盛，艺术成就最高，对画史影响亦最大，因而被后世誉为『吴门画派』之班首，『吴门四家』或『明四家』。吴门四家之中，沈周年岁最长，出身诗画世家，且毕生『以丹青以自适』，勤于诗文书画之创作，声誉卓绝，德高望重，尤其于书画方面有着开宗立派的意义，素来被推为『吴门画派』之班首，『吴门四家』中的另两位文徵明与唐寅均曾受沈周指教，深受其影响。

沈周，字启南，号石田，晚号白石翁，长洲相城（今属苏州）人，生于明宣德二年（一四二七），卒于明正德四年（一五〇九），享年八十三岁。沈周家族世代居于长洲，为当地望族，其曾祖父沈良与王蒙、陈汝言相交善，祖父沈澄、伯父沈贞以及父亲沈恒均不事功名而擅诗文丹青，亦富收藏、精鉴赏。沈周自幼聪慧过人，曾从陈宽学，稍长即广涉经史百家，兼及医方卜筮。沈周为人敦厚谦和，平易近人，对于求画者往往来者不拒，甚至有作伪而请其题款者，亦欣然应允。沈周虽一生不仕，以隐居为乐，但其交友广泛，与吴门士人有着密切的往来，其中不乏有吴宽、王鏊、李应祯等在朝廷之中身居高位者，沈周不仅与之诗文唱和、观览题咏书画，亦相与出游宴饮。

绘画方面，沈周兼工山水、花鸟，偶作人物。其山水画早年承自家学，兼师杜琼、刘珏等吴门先驱，其后在饱览前代大家名迹的基础之上，博采众长，以董源、巨然以及元四家为宗，又参以南宋马远、夏圭峭秀的笔法，融会贯通，刚柔相济，渐自成一家。从存世作品来看，沈周的山水画一般呈现出两种风格面貌，其一是画法严谨细密，用笔劲健蕴藉的『细沈』，例如《为碧天上人作山水图》《庐山高图》等；其二则是笔墨粗简豪放，气势雄强的『粗沈』，如《仿黄公望〈富春山居图〉》《京江送别图》《卧游图册》等。至于花鸟画，沈周注重写生，着意于以笔墨表现写生对象的生趣，而不刻意求其形似，用笔自在洒脱，风格朴厚淡逸，作画题材亦广泛，凡日常所见皆可入画，代表作品有《辛夷墨菜图》《写生册》等。沈周一改过往的院体花鸟画风格，从宋元『墨笔写意』中汲取养分，别创一格，影响深远，其后陈淳、徐渭等人的大写意花卉画便主要是在其基础之上发展起来的。

沈周在书法方面的成就虽不及绘画，故而常为其画名所掩，但其对于书法史的发展仍有着重要的意义与贡献。沈周的书法大致可分为三个阶段，早年承袭赵孟頫书风，秀逸之中带有拙趣，中年以后始参宋人笔法，积极摆脱传统书风之中的流美之弊，再往后则专法北宋黄庭坚，从而形成具有鲜明个人风格的书风，刚健清奇而全无俗态。

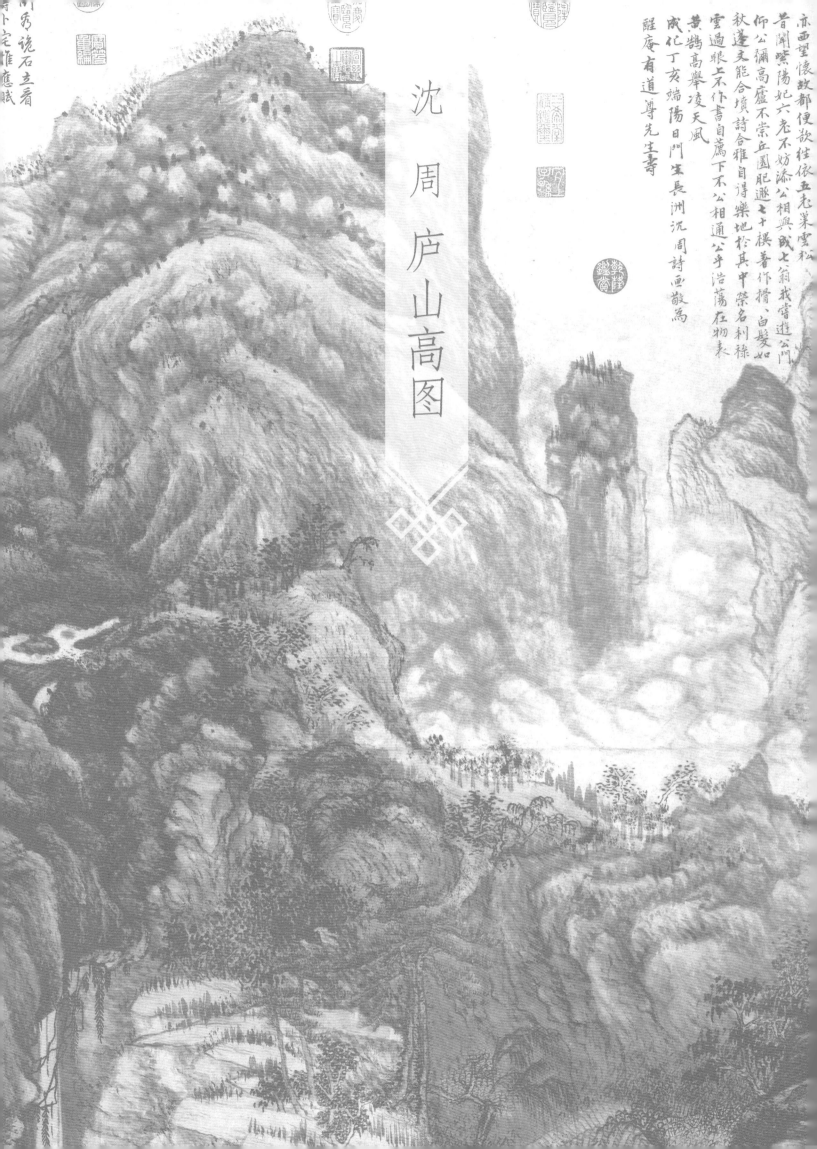

沈周 庐山高图

《庐山高图》，纸本浅设色，纵一九三·八厘米，横九八·一厘米，现藏台北故宫博物院。

## 《庐山高图》的艺术特征

《庐山高图》是沈周中年时期所创作的一幅山水画杰作，在此画作之中，沈周运用独特的构图形式以及精到的笔墨语言，将庐山的雄秀之景展现于观者眼前。构图上，《庐山高图》采用高远法，画面布局颇为饱满、充盈，主峰贴近画面的顶端，仅留有极少的空白，而近景的古木、缓坡又被压低在画面的底部，从而拉近景物与观者之间的距离，加强山体的宏伟之感；画面中的山泉、水口与溪流被画家以寥寥数笔或留白的手法来处理，与画面中、上部山石的繁复形成强烈的疏密对比，并在视觉上共同营造了一个深入画面的空间。而在画法上，画家将牛毛皴、解索皴、披麻皴等多种技法并用，先以淡墨皴染，再用不同层次的浓墨以及富于变化的笔法进行提破，并多次复笔叠加，从而达到一种既枯且润、浓重而不失清亮的艺术效果。观此画作，可明显感受到沈周对于元代画家王蒙的师法与借鉴，与王蒙的存世名作《青卞隐居图》《具区林屋图》相比，《庐山高图》中多有相通、相仿之处。

## 受画人陈宽

在《庐山高图》画面的右上角，沈周自书『庐山高』三字篆书，并有长题一篇，其后款署曰：『成化丁亥端阳日，门生长洲沈周诗画，敬为醒庵有道尊先生寿。』此处『醒庵』即陈宽，由此可见，《庐山高图》乃是沈周为其恩师陈宽庆贺寿辰而作，可将其理解为一幅学生为老师所绘制的『祝寿图』。陈宽，字孟贤，号醒庵，是当时吴门地区

著名的学者、诗人，其祖父陈汝言在元末明初江南地区的文人圈中十分活跃，交友亦颇为广泛，沈周的曾祖父沈良即在其交游圈之中。陈宽的父亲陈继与沈周的祖父沈澄相交善，不仅是沈氏西庄中的常客，更是沈周的伯父沈贞以及父亲沈恒的塾师。陈、沈两家可谓世交，故而沈周七岁便从陈宽学习诗文，并在此后一生对其谨执弟子之礼。在《庐山高图》中，沈周以山喻人，极力表现庐山之宏伟与深秀，以其比喻陈宽的品格、学识，进而表达出对于业师的仰戴之情。此外，陈宽祖籍江西，其先人元代以后才迁居江东，沈周以庐山为题材来为老师绘制『祝寿图』，想必也是颇具深意的。

《石田八十像轴》，故宫博物院藏

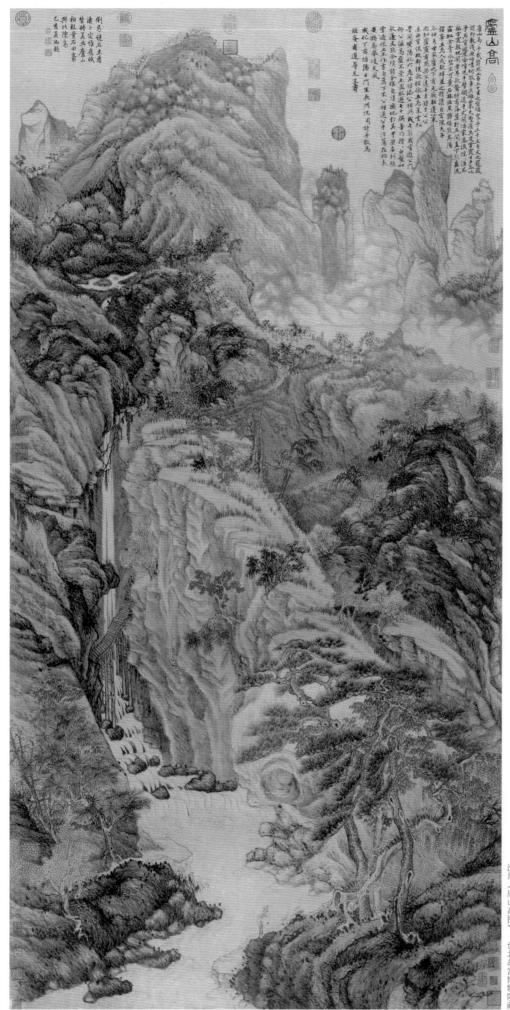

沈周《庐山高图》，台北故宫博物院藏

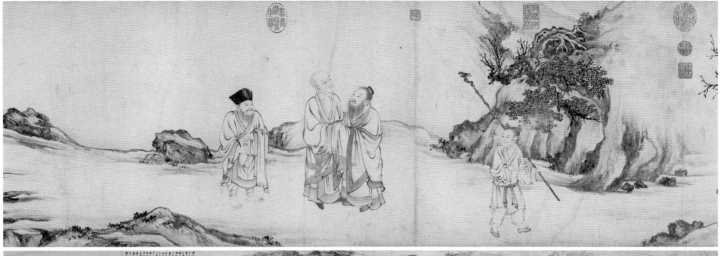

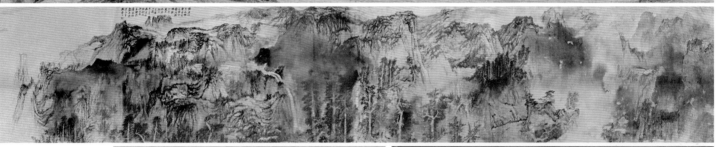

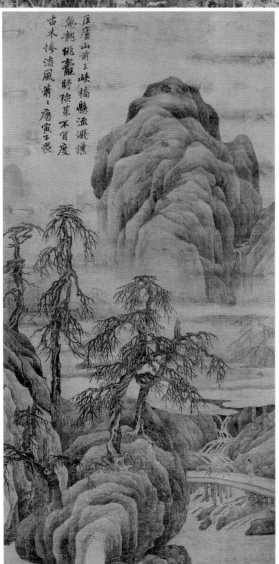

匡廬山前三峽橋
懸流潋撼
魚龍跳竄睜睜莫不可度
古木慘淡風蕭蕭 唐寅子畏

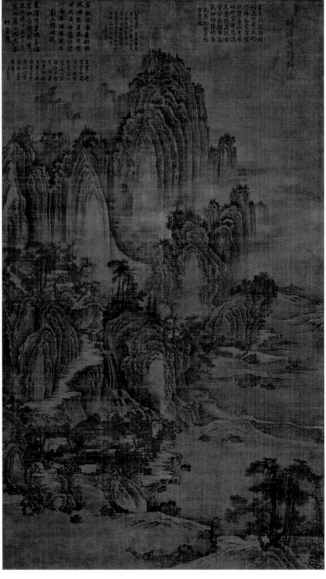

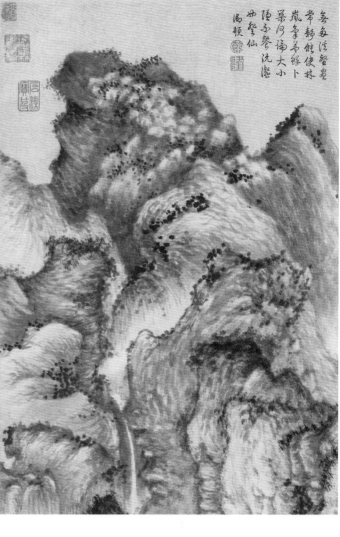

王蒙《青卞隐居图》（局部），上海博物馆藏

**延展　庐山题材绘画作品**

庐山，位于今天的江西九江，又名匡山、匡庐等，不仅以迷人的自然风光著称，更是具有深厚内涵的文化符号，自古以来便在中国文化史上有着不可或缺的地位，故而描绘庐山美景或与庐山相关的故事、传说便成为历代画家绘画创作的重要题材之一，并由此而诞生了不少绘画史上的杰作，例如荆浩《匡庐图》、张激《白莲社图》、唐寅《匡庐图》、张大千《庐山图》等。

**技法　牛毛皴**

牛毛皴是由披麻皴和解锁皴变化而来的一种皴法，由元代画家王蒙所创，其特点是细若盘丝，厚如牛毛，故而得名。牛毛皴常常被用于表现江南地区草木丰茂华滋的景象。其用笔纤细灵动，层层叠加，细而不碎，繁而有秩。墨色兼有浓淡，且最后多用重墨、焦墨加以提破。

在画面近景的古木之下，有一点景人物，其身着白衣，腰系朱带，拱手而立，仰首望向山巅，人物所占画幅虽小，且仅以寥寥数笔画出，却颇具神韵，可谓具有点睛之用。在此，观者或可将其理解为沈周本人在画面之中的写照，而仰之弥高的山峰则象征着陈宽，画家以此来表达对于受业恩师的无限崇敬。

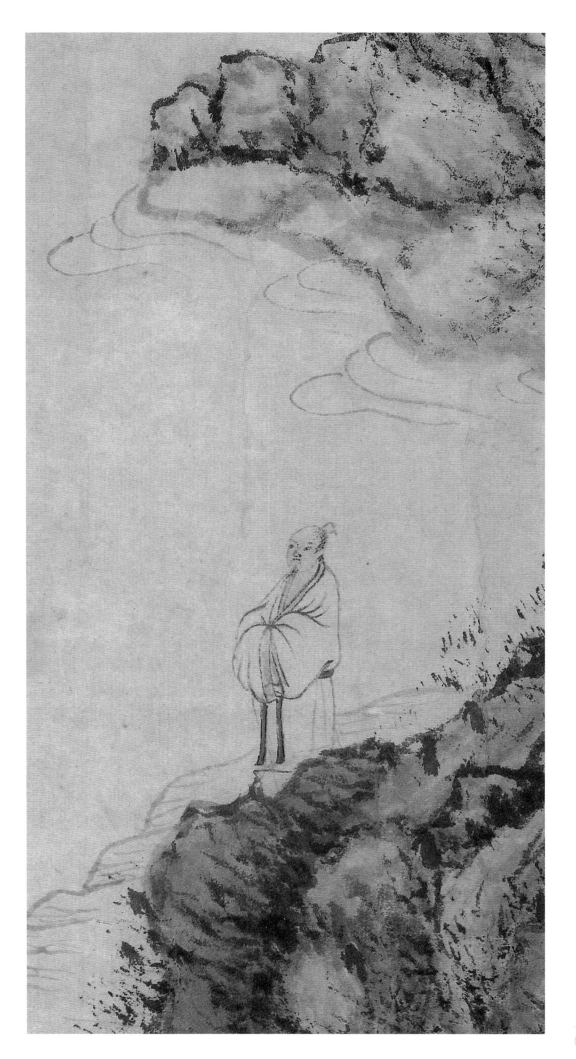

在沈周自题之中，有这样一句话："陈夫子，今仲弓。"此处仲弓即冉雍，是孔子的弟子，被列为「孔门十哲」之一。另九位分别是子渊、子骞、伯牛、子有、子路、子贡、子我、子游、子夏。因仲弓气量宽宏、处事持重，孔子对其器重有加，且有着「可使南面（可以担任一方长官）」的评价。在此，沈周将陈宽比作当世仲弓，足可见其对业师景仰之深。

盧山高

盧山高、乎哉、鬱然二百五十里之盤踞、岌乎二千三百丈之巃嵸

謂即敷淺原培嶁、何敢爭其雄、西來天塹濯其足、雲霞日夕吞吐

乎其肯迴崖沓嶂虭手摩閶道千丈、開鴻濛瀑流淙淙、鴻不

極雷霆殷地聞者耳欬聲、特有落葉於其間直下彭蠡流

霜紅金膏水碧不可覓、石林幽黑䌽緑熊其陽

諸峯五老人或疑緰星之精隱自室陳夫子

今仲弓世家廬之下有元厥祖遷江東

尚知盧靈有默契不遠千里鍾于公公

亦西望懷故都便欸往依五老棠雲松

昔聞嗟陽妃六老不妨添公相興、成七翁我嘗進公門

師公彌高盧不崇丘園肥遯、七十襪著作礨、白髮如

秋蓬文能合墳詩合雅自得樂地於其中榮名利祿

雲過眼上不作書自薦下不公相通公乎浩蕩在物表

黃鵠高舉凌天風

成化丁亥端陽日門生長洲沈周詩畫敬爲

醒庵有道尊先生壽

清索芬
「晴雲書屋珍藏」印

清安岐
「安氏儀周書畫之章」印

遞藏

《廬山高圖》中有公、私鑒藏印記共計二十三方，其中十方為清內府鑒藏寶璽，分別為：愛新覺羅‧弘曆「乾隆御覽之寶」朱文橢圓印，「乾隆鑒賞」白文圓印，「石渠寶笈」「養心殿鑒藏寶」「三希堂精鑒璽」朱文長方印，「宜子孫」白文方印，「石渠定鑒」朱文圓印，「寶笈重編」白文方印；愛新覺羅‧顒琰「嘉慶御覽之寶」朱文橢圓印；愛新覺羅‧溥儀「宣統御覽之寶」朱文方印。另十三方鑒藏印記中，有一方都是耿昭忠或其家族子孫鑒藏用印，剩餘兩方分別為索芬「晴雲書屋珍藏」以及安岐「安氏儀周書畫之章」兩方白文長方印。故《廬山高圖》目前可知的流傳、遞藏經歷大致為耿昭忠—耿嘉祚—耿繼訓—索芬—安岐—清內府。

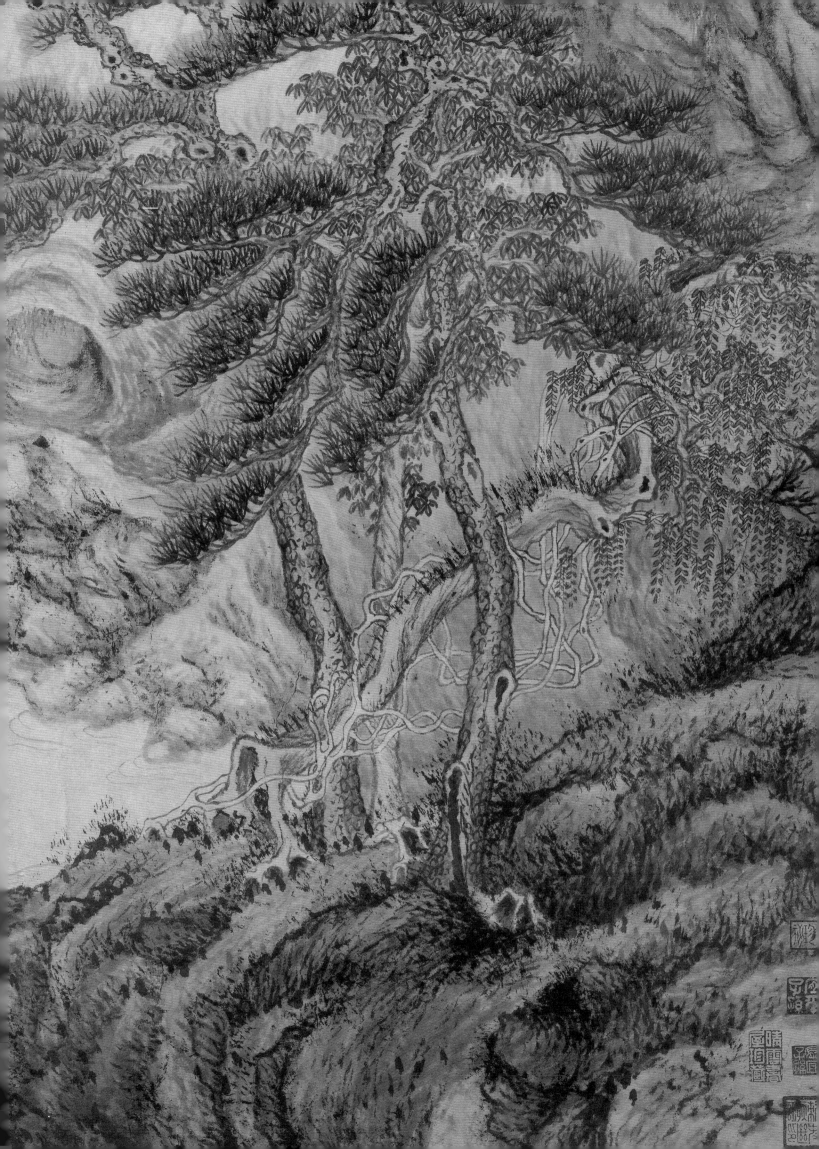

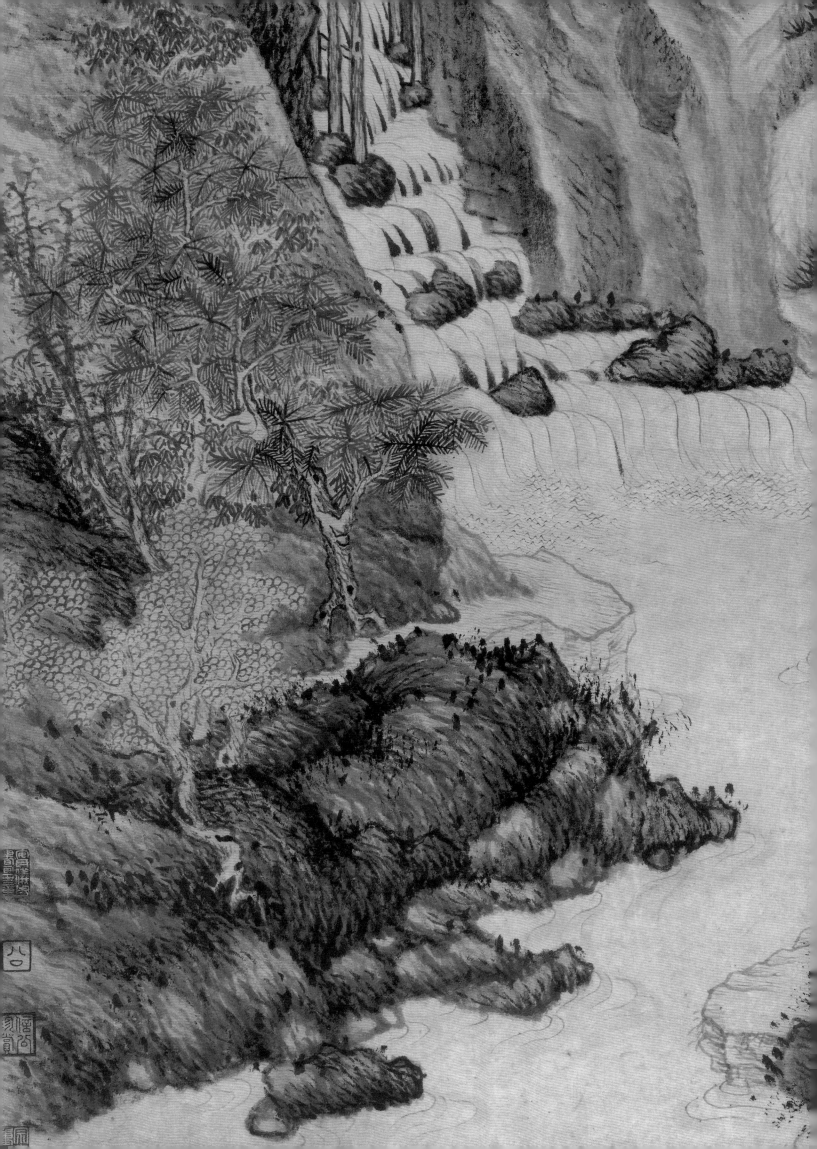

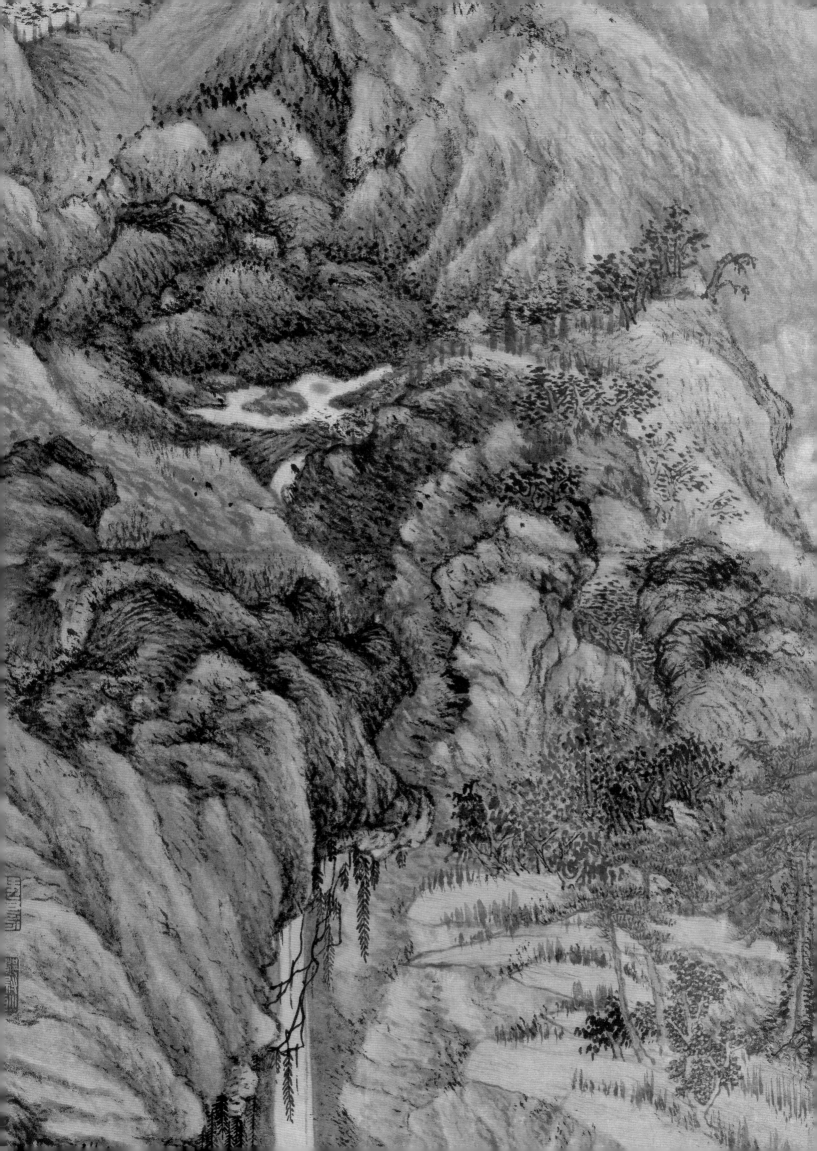

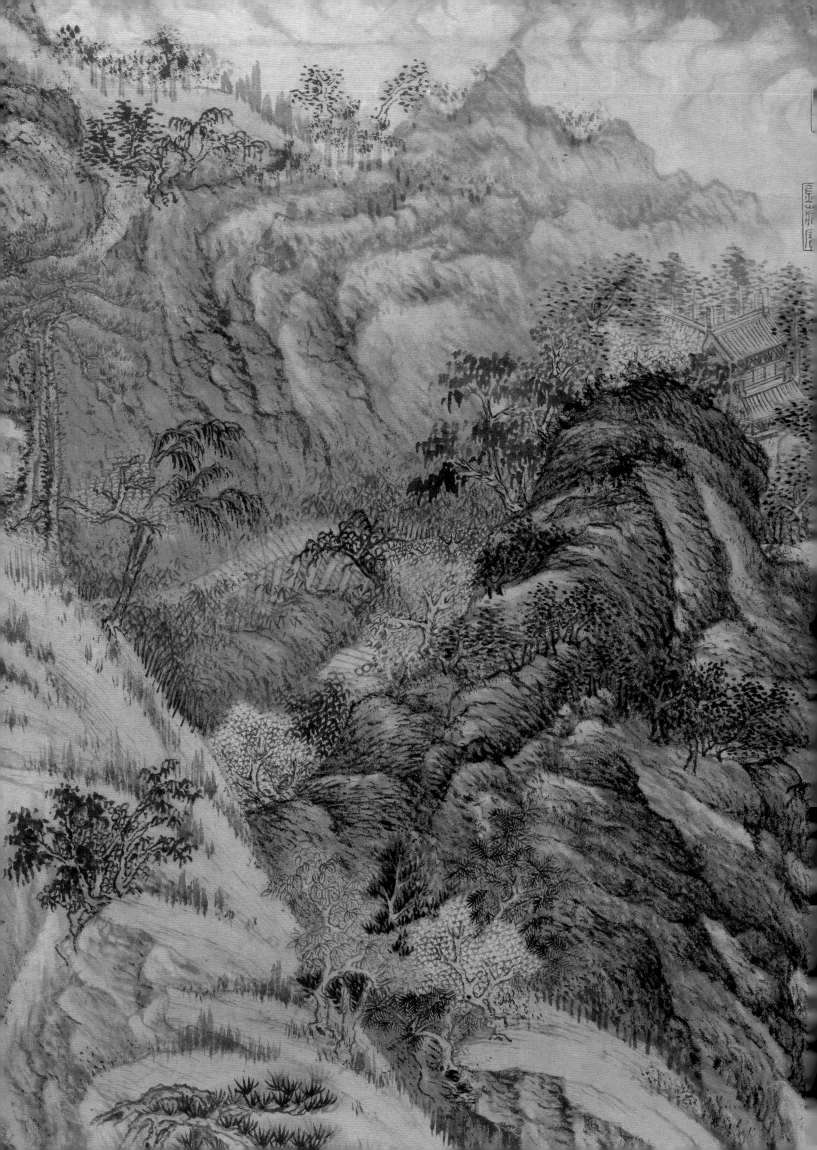

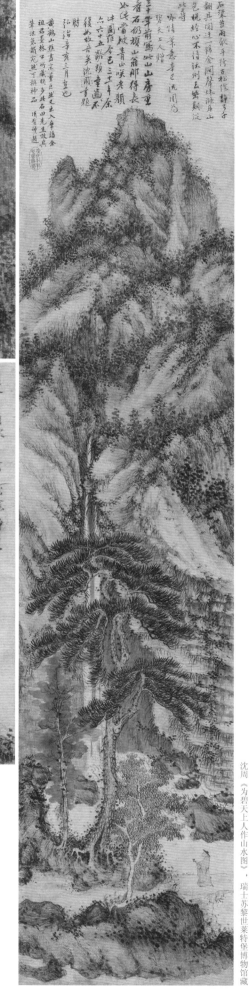

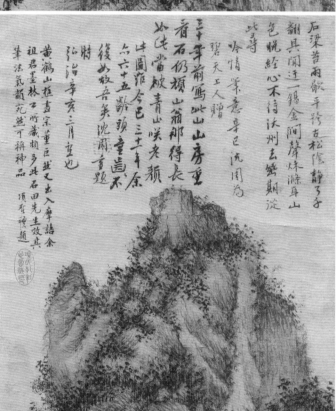

石梁昔雨歇平陸古松陰静子子
翻其開连一錫金閒屏烨炼游身山
色晚絡心不得沃州去鹫期淀
此句
吟情茉意辛巳沈周為
碧天工人贈
三十年前寫此山山房重
看石仍頹山翁那得長
如氏當破青山噗尧顏
此圖雖今巳三十年余
六七十五齡頭童齿不
後此歆吾美沈爾童題
肘
弘治辛亥三月查也

黄鶴山樵畫宗董巨並又出入摩詰者
祖君墨林口所藏頗多此石田先生效其
筆法氣韻宛然可稱神品
須至襥題

**延展**

**《为碧天上人作山水图》**

此作据沈周自题可知，创作于天顺五年（一四六一），当为沈周存世有纪年作品中时代最早者。

画面中高山耸立，一道瀑布飞流直下；山前绘有一劲松，直上全幅之半，松下一僧人，其身着红袍，头戴僧帽，手持长杖，仰头观赏山林秀色。该作山石画法繁密紧致，主要采用牛毛皴，与王蒙之画作在风格上颇为相似。

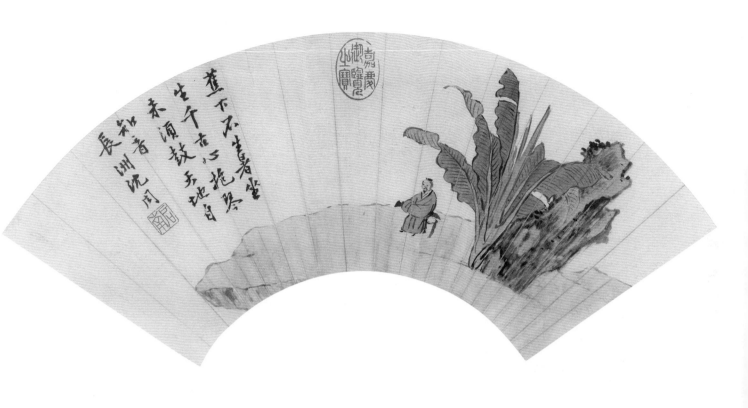

沈周《蕉阴横琴图》·台北故宫博物院藏

蕉下不生暑坐来一千在心抱琴生午须鼓天地自未知音辰洲沈周

延展 《蕉阴横琴图》

此作为一件扇面人物小品，画面绘有庭石、芭蕉，其下一文士抱琴独坐，画面的重心集中在右侧，于是画家在左侧空幅题诗一首，从而诗画相衬，使得画面左右平衡，颇具巧思。此画作用笔简练，设色古雅，当为沈周扇面小品中的佳作。

七

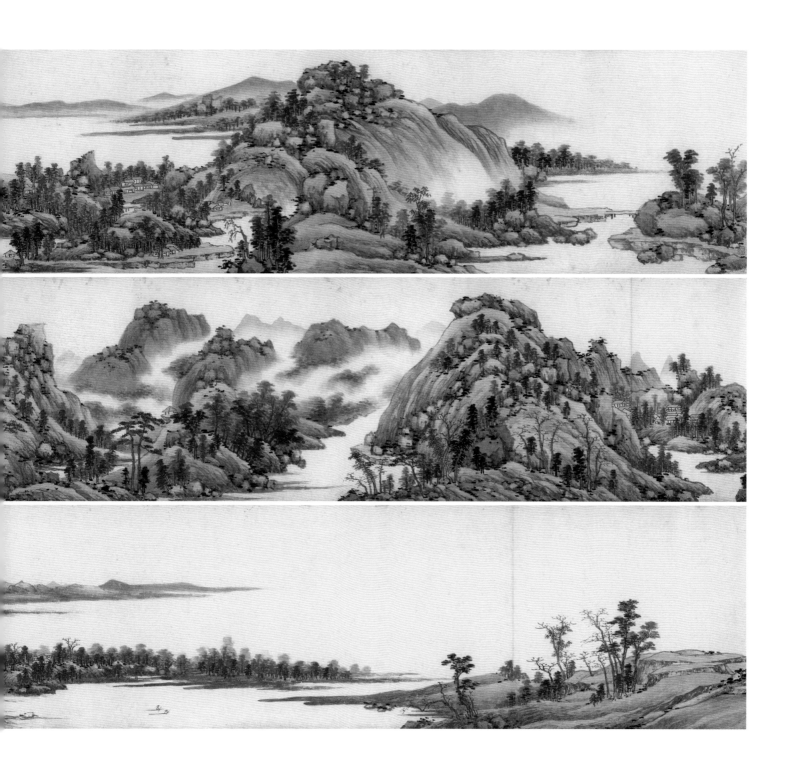

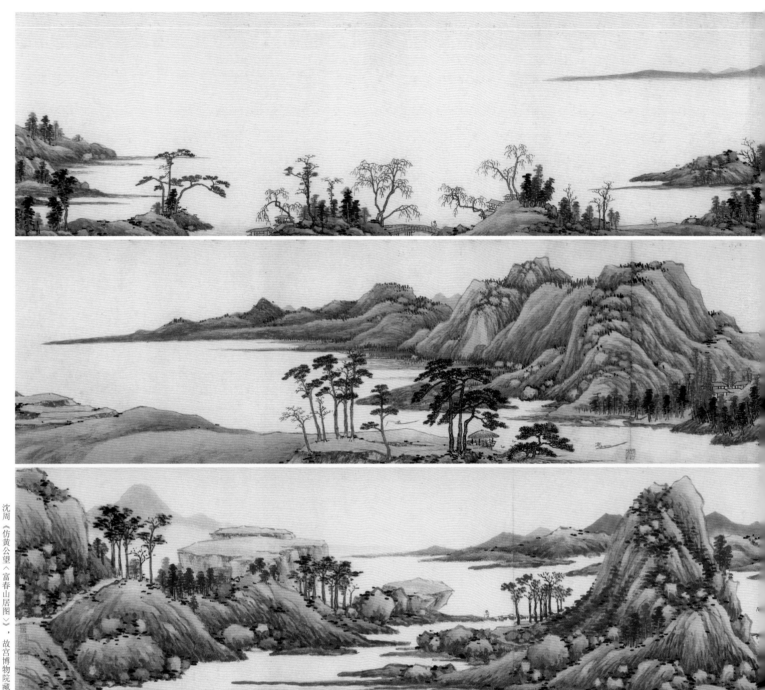

沈周《仿黄公望〈富春山居图〉》，故宫博物院藏

**延展**

《仿黄公望〈富春山居图〉》

此图为沈周背临黄公望《富春山居图》所作。黄公望《富春山居图》原作曾为沈周所藏，后被友人之子售予他人，无奈之下，沈周凭借记忆绘成此卷，以作怀想。画面中坡峦起伏，景物疏朗，布局开合有度，笔力沉厚，意境悠远。此图虽为临仿，但相比于原作，二者之间除了在设色、具体物象上的差别外，笔墨方面亦颇不相同，临仿本已明显呈现出沈周的个人特色，当为其粗笔山水的代表性作品。

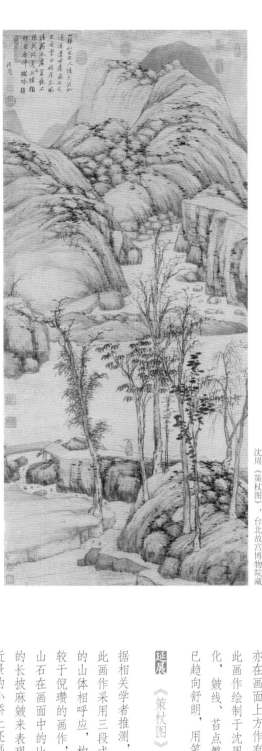

沈周《策杖图》，台北故宫博物院藏

城市多喧隘　　　青山隅旧隐白首爱吾庐花落
人自结庐竹藏循
　　晚风外鸟啼春雨馀懒添中後
四邻手业耕之馀
　　酒倦梅读感书门径无尘俗時
留客尝新酿呼
　　来长者车
孙倍旧书态上
　　　　绿川陈建为
清世裹何必上公
　　　　公美贤契题
车　祝颢题

沈周《魏园雅集图》，辽宁省博物馆藏

>>>>

**延展　《魏园雅集图》**

此画作描绘了沈周与刘珏、祝颢、陈述等友人于魏昌园墅雅集的场景，画面上方魏昌的题跋记述了此次雅集的经过，其余参与者亦在画面上方作有题跋。

此画作绘制于沈周四十三岁时，画中山石以披麻皴绘成，略有变化，皴线、苔点繁密，可见沈周早年受王蒙的影响，但在构图上已趋向舒朗，用笔也较为粗简、疏放。

<<<<

**延展　《策杖图》**

据相关学者推测，此图为沈周五十九岁时所绘。

此画作采用三段式构图，以河水来分隔画面，前景的坡渚与远景的山体相呼应，构图简约，意境荒寒，显然脱胎于倪瓒之作。相较于倪瓒的画作，《策杖图》中的河面宽度被压缩，从而扩大了山石在画面中的比例，使构图显得更为紧凑，在画法上，以层叠的长披麻皴来表现近景的小桥上还画有一位策杖而行的点景人物。

城市多喧隘
人自結廬行藏循
四勿事業薪三條
留宅甞甞新釀呼
孫倍舊書悠上
清世裏何於玄
車祝顥

青山歸舊隱白首愛吾廬花落
晚風外鳥啼春雨餘懶添中後
酒倦掩讀殘書門徑無塵俗時
來長者車

練川陳述為

公美賢契題

坂人栖息愛花寒一茅庵地俯塵不到
身涧樂有餘芙蓉池上石牀斜壁百書
我為駝幽賞時來駐小車

越城劉珏

沈周

擾擾城中地何妨自結廬安居三世遠開園百弓餘僧
授煎茶法兒鈔種樹書尋幽知出過市即中車

桐郷老友周鼎

魏民園池上重牢非虚盧松添五尺許堂構一
車餘不責至城壁惟耽陶架書出門諸公皆孤弓老

解近集群彥衣冠克數非盧青山供眺外白雪倡酬餘
興發空尊酒時來閱架書出門沒醉別不記送高車
成化己丑冬季月十日完菴劉僉憲居田沈啓南過
予適侗軒祝公靜軒陳公三參政嘉禾同題船纜
至相與會酌酒酣興發靜軒首賦詩一章諸公和之
后田又作圖寫其上蓬草之間爛然有輝矣不
攜出續貌其後傳之子孫俾不忘諸公之雅意云
吳門魏昌

高作公美強予填空
侗軒文命應禎寫

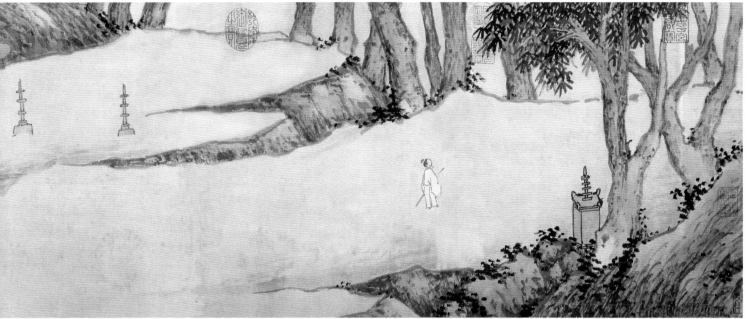

延展 《千人石夜游图》

该画作描绘的对象是虎丘名胜千人石（又名『千人坐』），相对于沈周其他画作，其构图取景之方式颇为特殊，一改常见的全景式山水，而选取一个局部空间来布满整张长卷。

画面中的主体是开阔而平坦的石台，画家对此少施笔墨，使之与画面左部的山石形成了鲜明的疏密对比，石台上有一白衣老者，曳杖徐行，目视远方若有所思。

嘉靖三年魎七月既望

吴郡 徐霖题

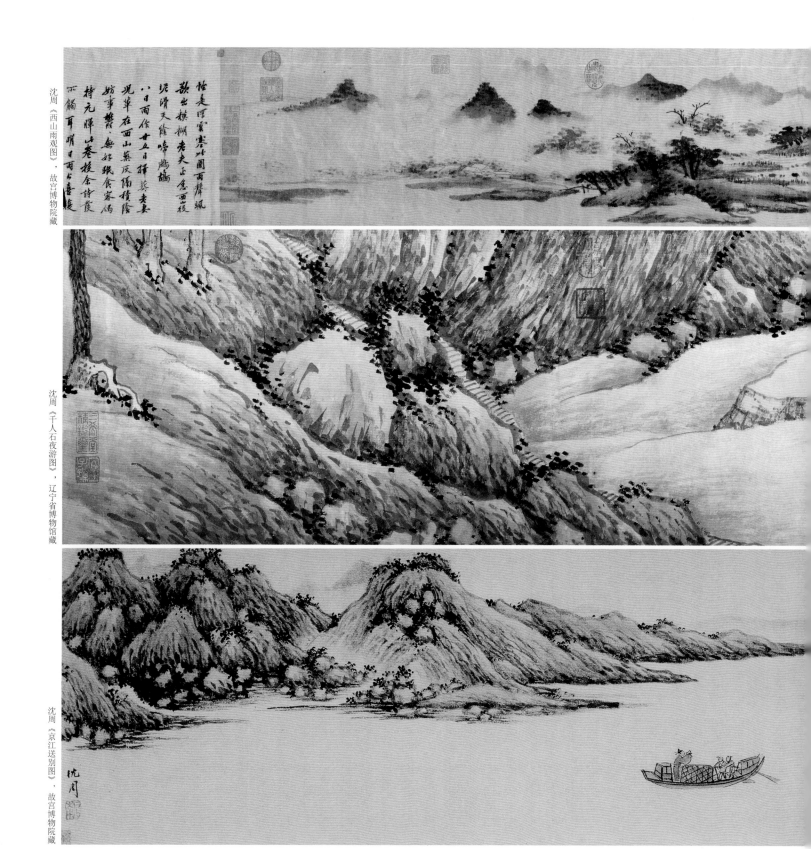

怡走□□□□□□图而□□
欹出棋栅老夫正念画复
泥滑天□□□□
八日雨作廿五日□□麦□
晃辈在西山□反□积阴
妨事群□无好跟食家属
特元辉山卷□余许晚
不□耳明日雨□□□陵

沈周《千人石夜游图》，辽宁省博物馆藏

沈周《京江送别图》，故宫博物院藏

据《吴梅村先生集》考，此图创作于弘治四年（一四九一）三月，沈周时年六十五岁。画作中所描绘的是沈周等人在京江之畔送别即将赴任他地的吴愈的情景，尾纸中，沈周自跋向观者交待了作画之因由，另有文林书〈送吴叙州之任序〉、祝允明书〈叙州府太守吴公诗序〉及多家跋文。该画作用笔雄强豪放，山石多用短条皴，色、墨交融，层次丰富，反映了沈周绘画艺术成熟期的典型面貌。

延展《西山雨观图》

该画作描绘了雨后西山的云雾变幻之景，山间雾霭弥漫，林木、村落、湖泊、小桥皆被环绕其中，整体营造出一种朦胧、空阔的氛围。画面中，沈周运用了米氏云山的表现技法，山石和草木虽多以墨笔点染而成，却不见线条及皴擦之迹，其用笔浑厚，墨气淋漓，显示出画家高超的笔墨功力和独到的审美趣味。

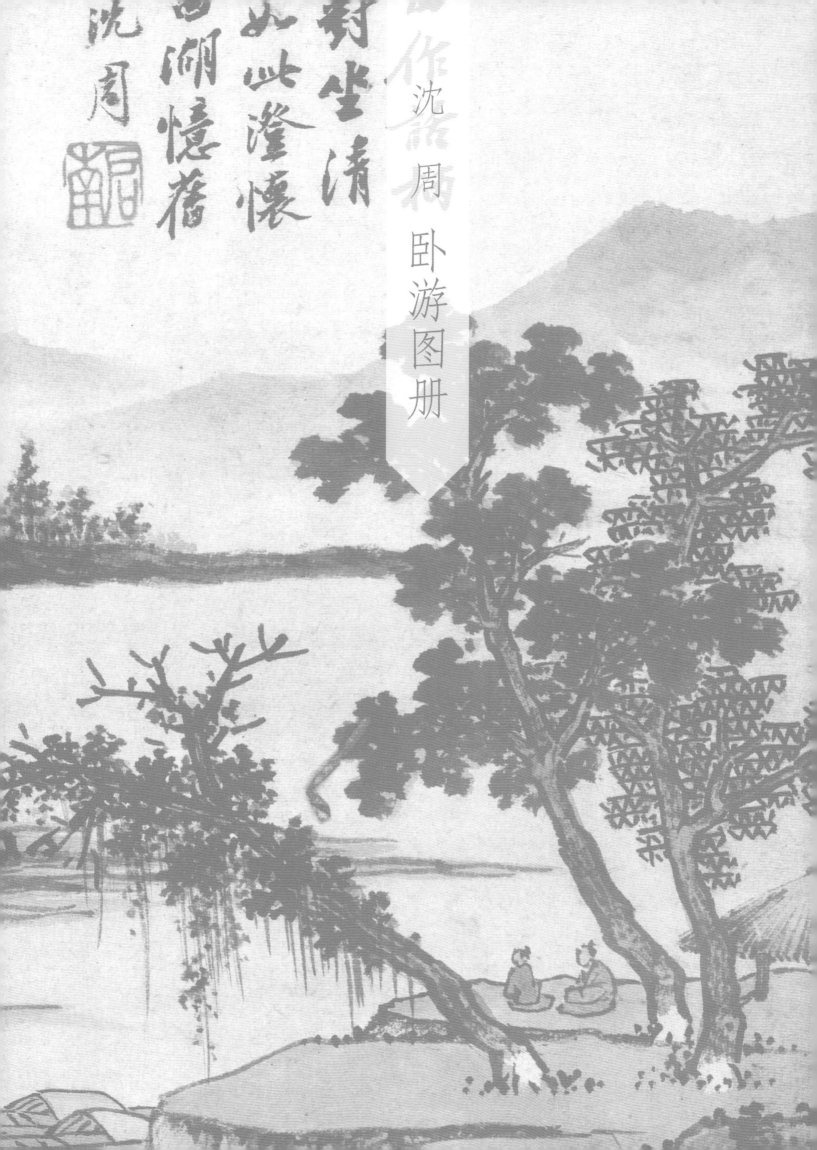

村坐清如此澄懷西湖憶舊

沈周

《卧游图册》册首、末两开为沈周的题跋，六开为山水小景，其余十开分别画有杏花、蜀葵、秋蝉、水牛、栀子、芙蓉、枇杷、石榴、雏鸡、白菜，山水均为典型的『粗沈』风格，而其余花果、禽畜等画则代表了沈周写意花鸟画的艺术高度。此外，此册之中每开画作均有沈周自题诗，借物、借景以抒怀，饶有意趣。

## 沈周的『卧游』观念

作为艺术概念的『卧游』最早是由南朝刘宋时期的著名画家宗炳提出的：『老疾俱至，名山恐难遍睹，唯当澄怀观道，卧以游之。』此后，在绘画艺术领域，『卧游』便成为通过欣赏山水画来体悟自然山川，进而怡悦性情、丰富精神世界的代名词，对后世产生了深远的影响。《卧游图册》末开有沈周自跋一篇：『宗少文四揭山水图，自谓卧游其间。此册方尺许，可以仰眠匡床，一手执之，一手徐徐翻阅，殊得少文之趣。倦则掩之，不亦便乎？于揭亦为劳矣，真愚闻其言，大发笑，沈周跋。』透过此跋语和画作本身，我们可以了解到沈周对传统『卧游图』的发展与改进，而这些则集中体现了沈周对『卧游』这一中国古代绘画史中重要概念的认知与理解。首先，传统的『卧游图』大多未能脱离山水画的范畴，而沈周则能够在其《卧游图册》中以花果、禽畜入画，大大地丰富了画作的表现内容；此外，从画作的形制上来看，早期的『卧游图』或卷或轴，往往携带、展阅不便，而沈周则将『卧游图』绘于尺幅较小的册页之中，使得卧游这一

## 沈周与法常

审美活动能够随时随地地进行。由此可见，沈周对卧游更为关注的是其作为精神活动的内在功能与特征，而非画作的题材与形制等外在因素，因而在创作『卧游图』时便能够不为过往的成法所拘。

法常，号牧溪，南宋画僧，其作画『皆随笔点墨而成，意思简当，不费装缀』，风格粗率简劲，个人特色鲜明。故宫博物院中收藏有一件法常《水墨写生图》卷，此作曾被徐邦达先生鉴定为明代临仿本，虽其艺术价值有失，但我们仍能从中一窥法常原作的风貌。画心后有沈周题跋一则，其中有云：『不施彩色，任意泼墨渖，俨然若生，回视黄筌、舜举之流，风斯下矣。』可见沈周对于法常的水墨写意画法是十分赞赏的。也正因如此，沈周的写意花鸟画创作也受到了法常的极大影响，从《卧游图册》中即可找到印证。从题材上来看，在沈周以前，文人花鸟画家往往选择的是梅兰竹菊这一类能够与文人性格、旨趣相关联，并体现其高尚情操的题材入画，因而表现题材相对狭少，而沈周则在法常的影响下，果蔬、虫鱼、禽畜皆能入画，于文人花鸟画的发展可谓有开辟之功。至于绘画技法，沈周与法常也是颇为相似的，例如《水墨写生图》卷和《卧游图册》中都有的枇杷和石榴，二者的枝茎均用墨或色直接画就，而不作勾勒与皴擦；画叶、果实则都是先用不同层次的墨、色进行晕染，画出形状与向背，后以粗笔画出筋脉。沈周与法常的作画题材与画法十分相似，但二者之间的笔墨表现力却是不同的，沈周用笔更为蕴藉而有顿挫感，并能够将书法的用笔融于绘画之中，用墨、用色的层次亦更丰富，而相比之下，法常的画作则显得过于疏放而缺乏韵致，无怪后世对其会有『粗恶无古法』『诚非雅玩』的评价了。

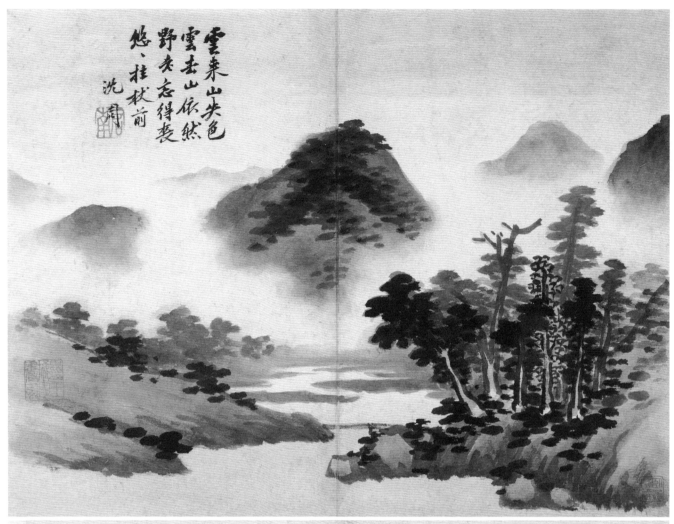

云来山失色
云去山依然
野老忘得丧
悠悠拄杖前

沈周

图绘仿米山水，自题诗：『云来山失色，
云去山依然。野老忘得丧，悠悠拄杖前。』

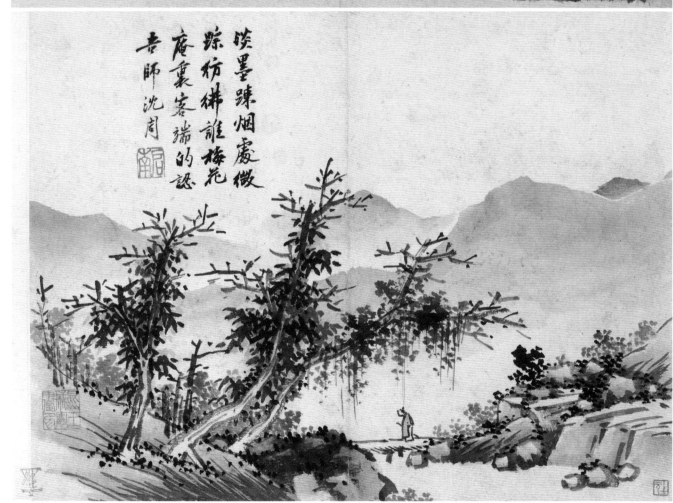

淡墨疎烟霭微
踪仿佛谁梅花
庵里客端的认
吾师沈周

图绘仿吴镇山水，自题诗：『淡墨疏烟处，
微踪仿佛谁。梅花庵里客，端的认吾师。』

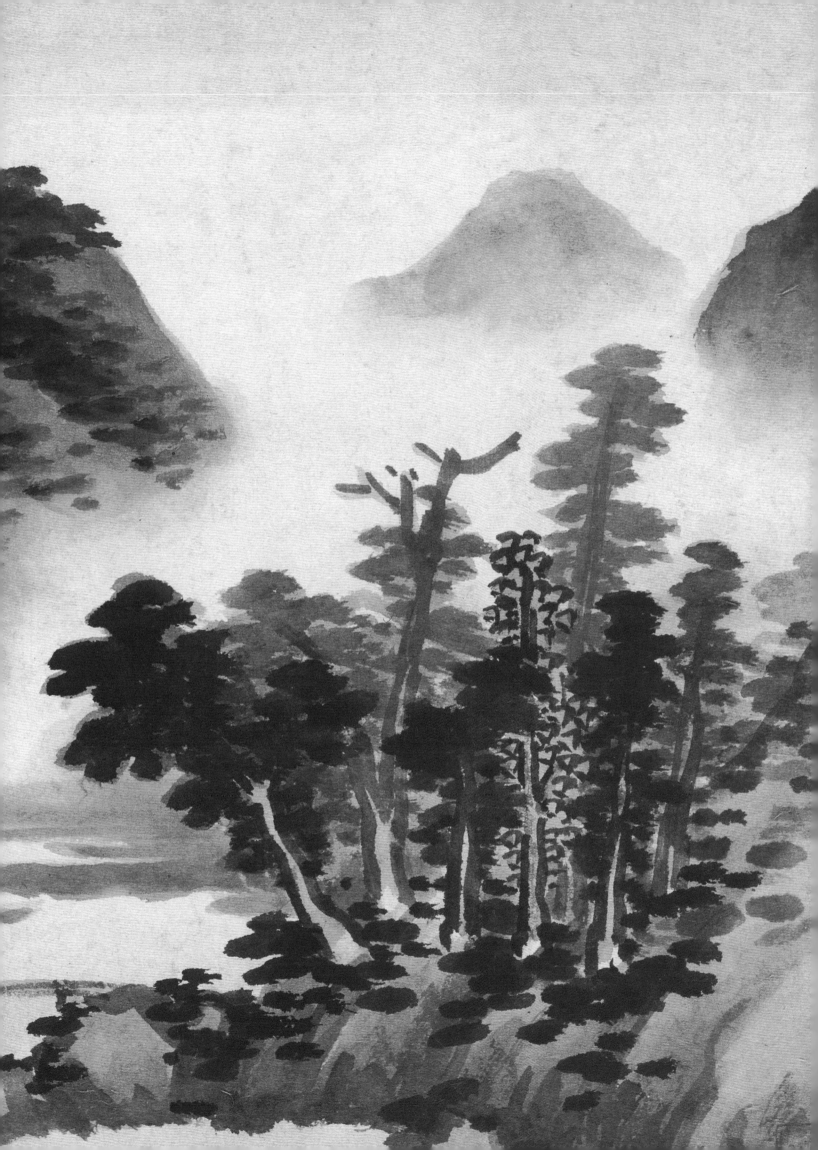

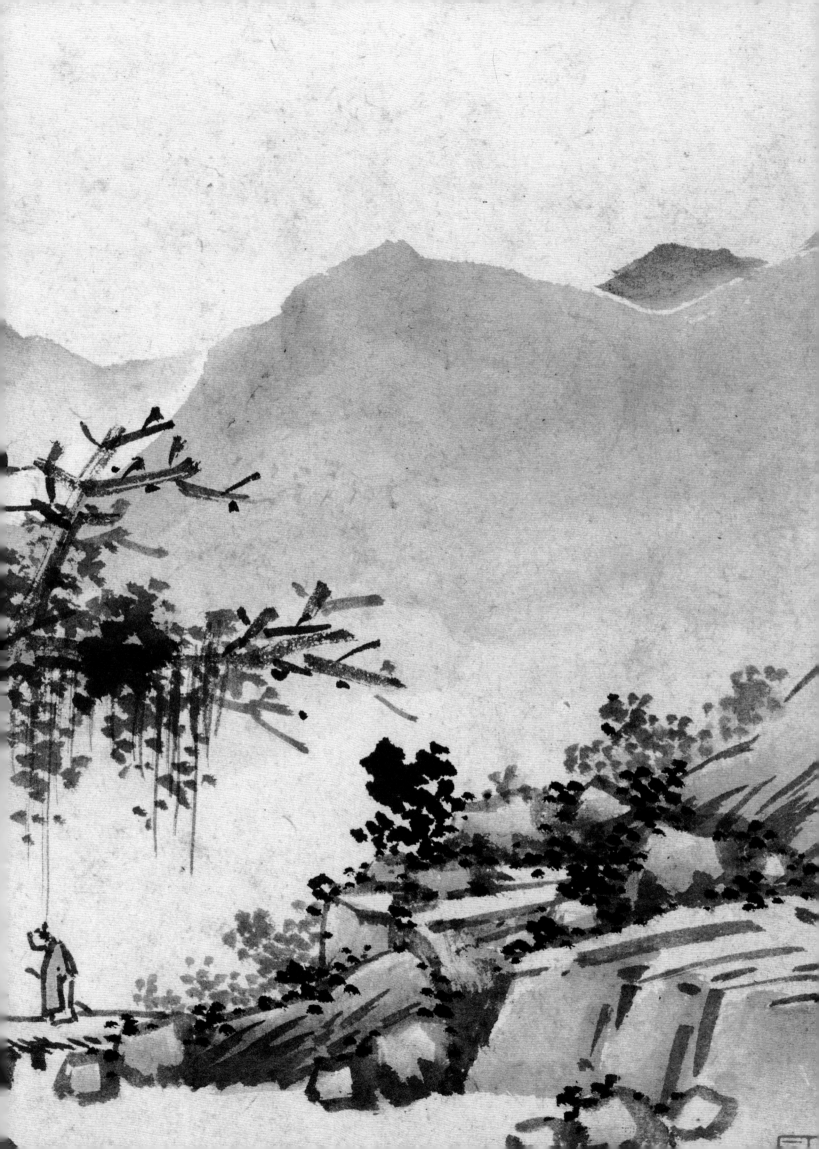

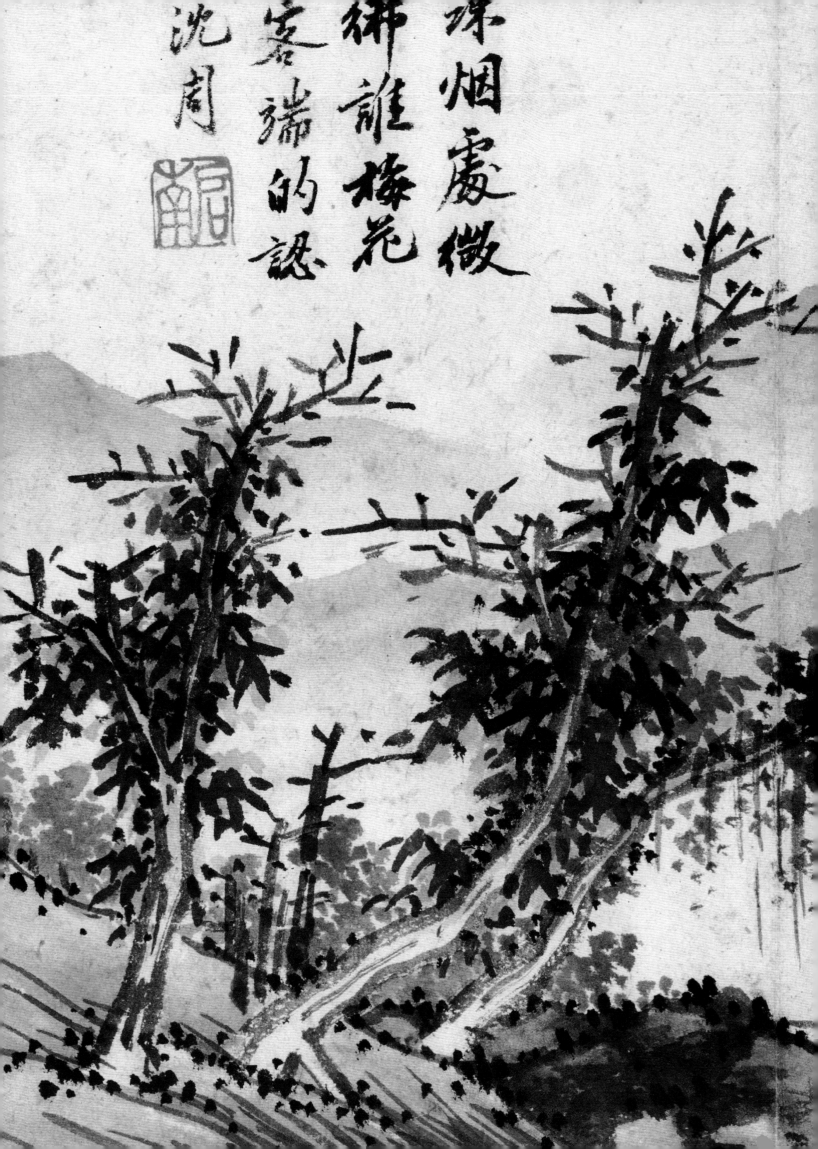

珠煙靄微
彿離梅花
客端的認
沈周

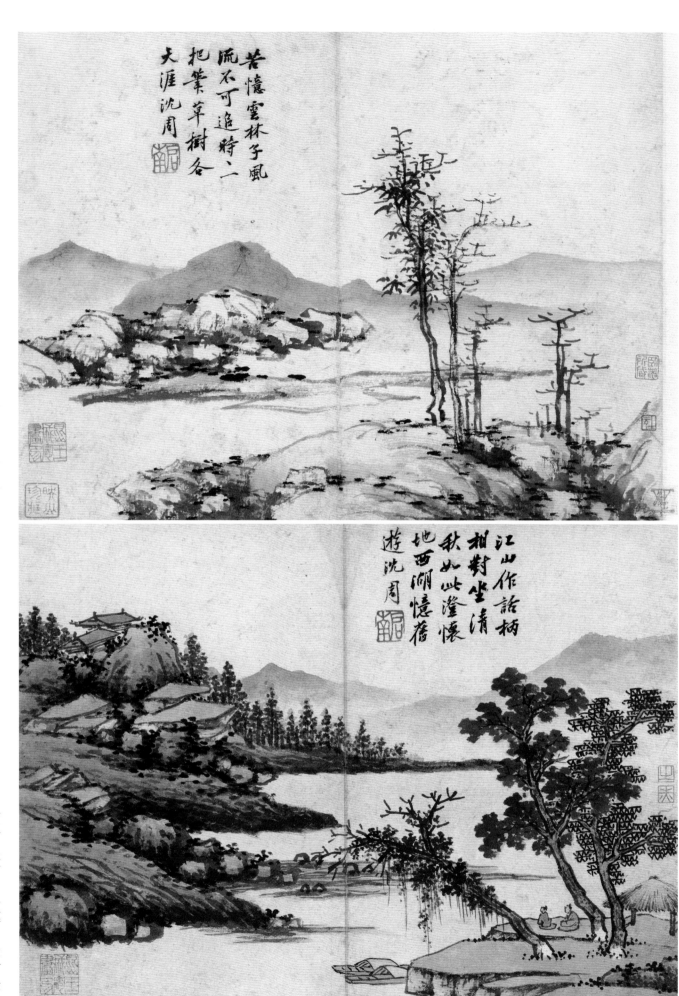

苦憶雲林子風
流不可追將二
把葉草樹各
天涯沈周

图绘仿倪山水，自题：「苦忆云林子，风流不可追。时时一把笔，草树各天涯。」

江山作話柄
相對坐清
秋如此澄懷
地西湖憶舊
遊沈周

图绘江山坐话，自题诗：「江山作话柄，相对坐清秋。如此澄怀地，西湖忆旧游。」

「有古必参，无体不化」。

突出自身的笔墨特点，在古人与自我之间找到平衡，即所谓而是在仿的过程中有所思考并人则并非完全地效仿与借用，风格的多样性问题，但对于古元，并在此过程中不断地探索的仿古山水广师诸家，出宋入仿自米芾、吴镇、倪瓒。沈周中，即有三开仿古山水，分别》《策杖图》等。在《卧游图册》作，如《仿黄公望〈富春山居图世画作之中，亦是多有仿古之创作的一种重要题材，沈周传仿古是中国古代文人画家艺术

**延展** 沈周的仿古山水

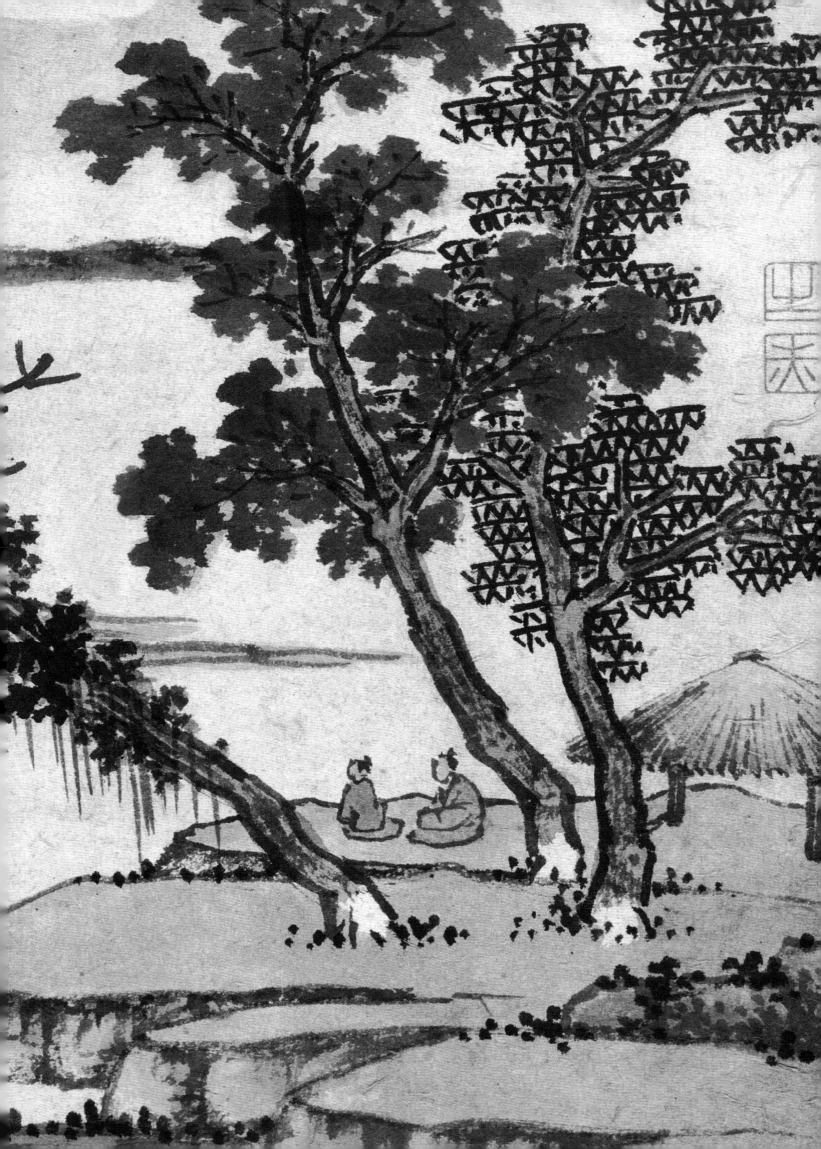

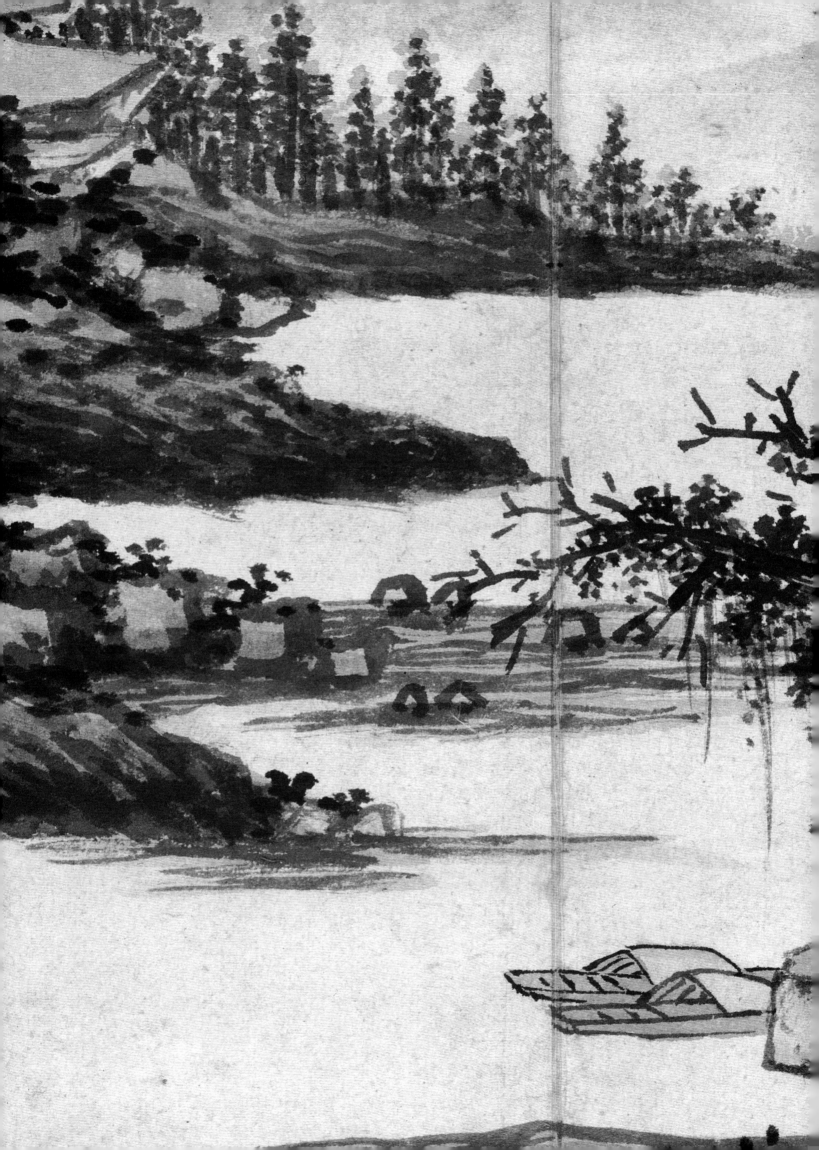

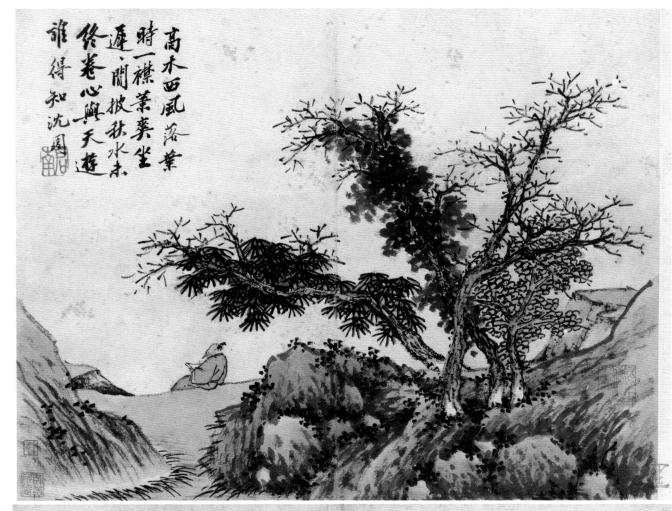

高木西風落葉
時一襟葉奕坐
遅遅閒披秋水未
終卷心與天遊
誰得知沈周

图绘秋山读书，自题诗：『高木西风落叶时，一襟
萧爽坐迟迟。闲披秋水未终卷，心与天游谁得知。』

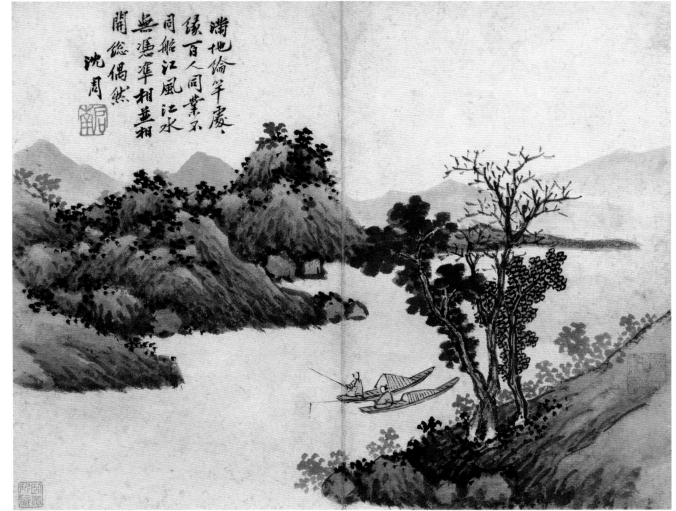

滿地綸竿處處緣
緣百人同業不
同船江風江水
無憑準相並相
開總偶然
沈周

图绘平江垂钓，自题诗：『满地纶竿处处缘，百人
同业不同船。江风江水无凭准，相并相开总偶然。』

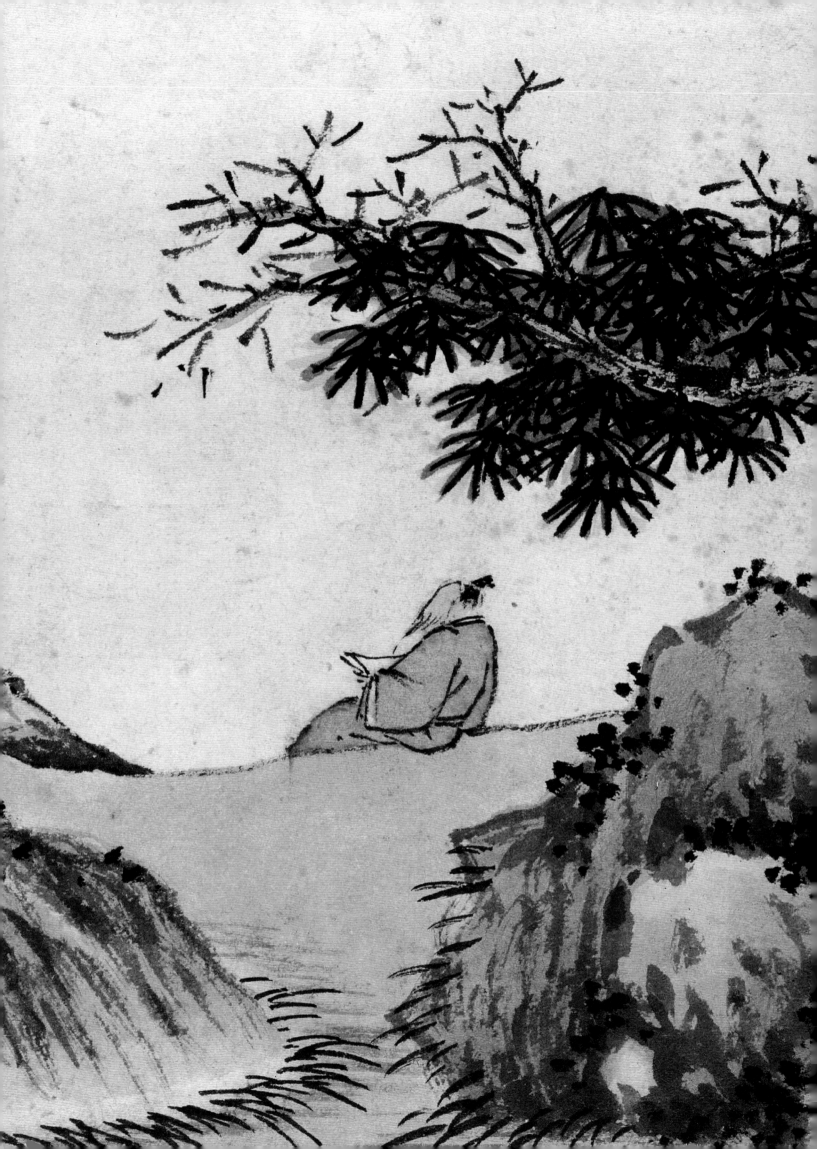

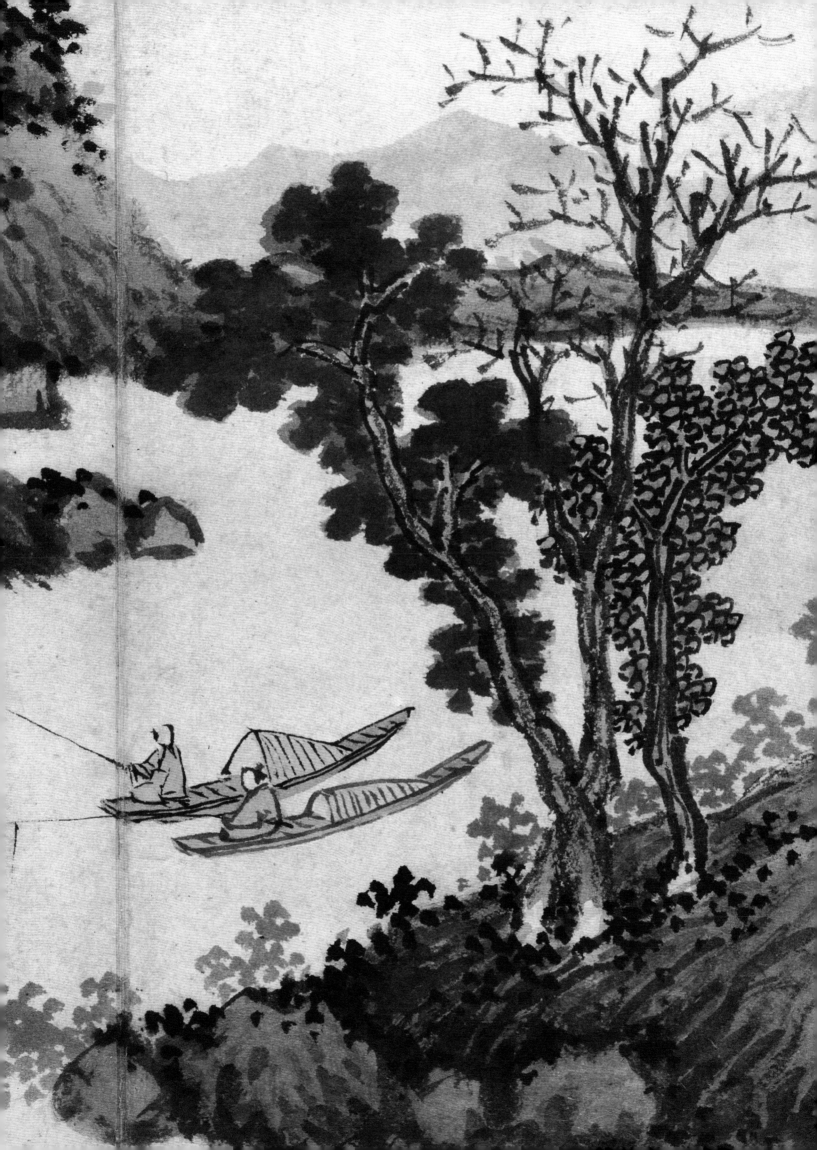

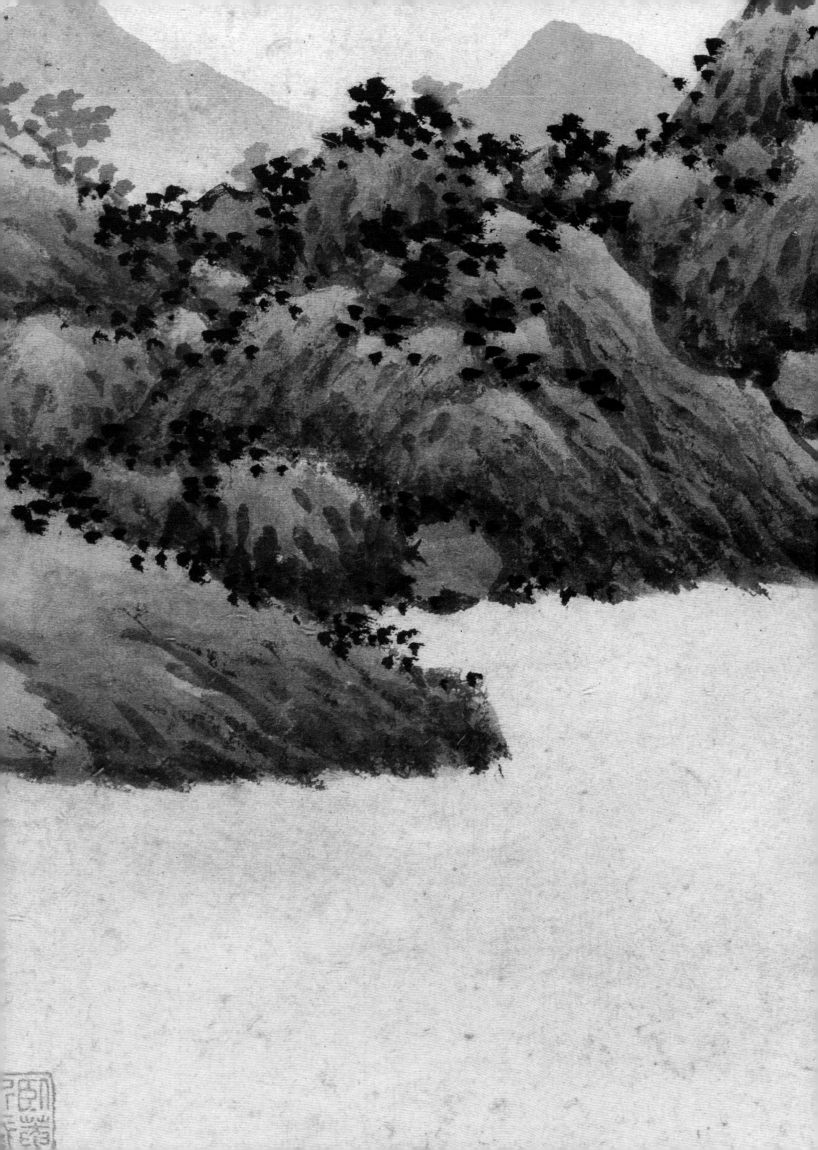

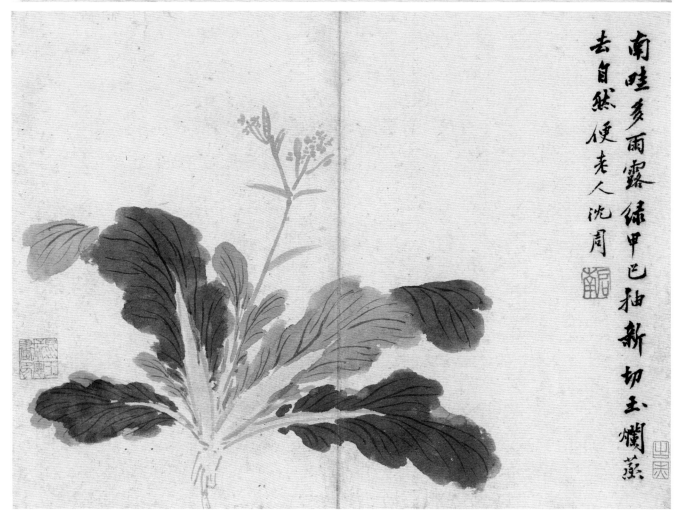

秋已及一月残声远
细枝因声进尔贺郑
重未忘诗
沈周

图绘秋柳寒蝉，自题诗：『秋已及一月，残声绕
细枝。因声追尔质，郑重未忘诗。』

南畦多雨露绿甲已抽
新切玉烂蒸
去自然便老人沈周

图绘白菜一颗，自题诗：『南畦多雨露，绿甲已
抽新。切玉烂蒸去，自然便老人。』

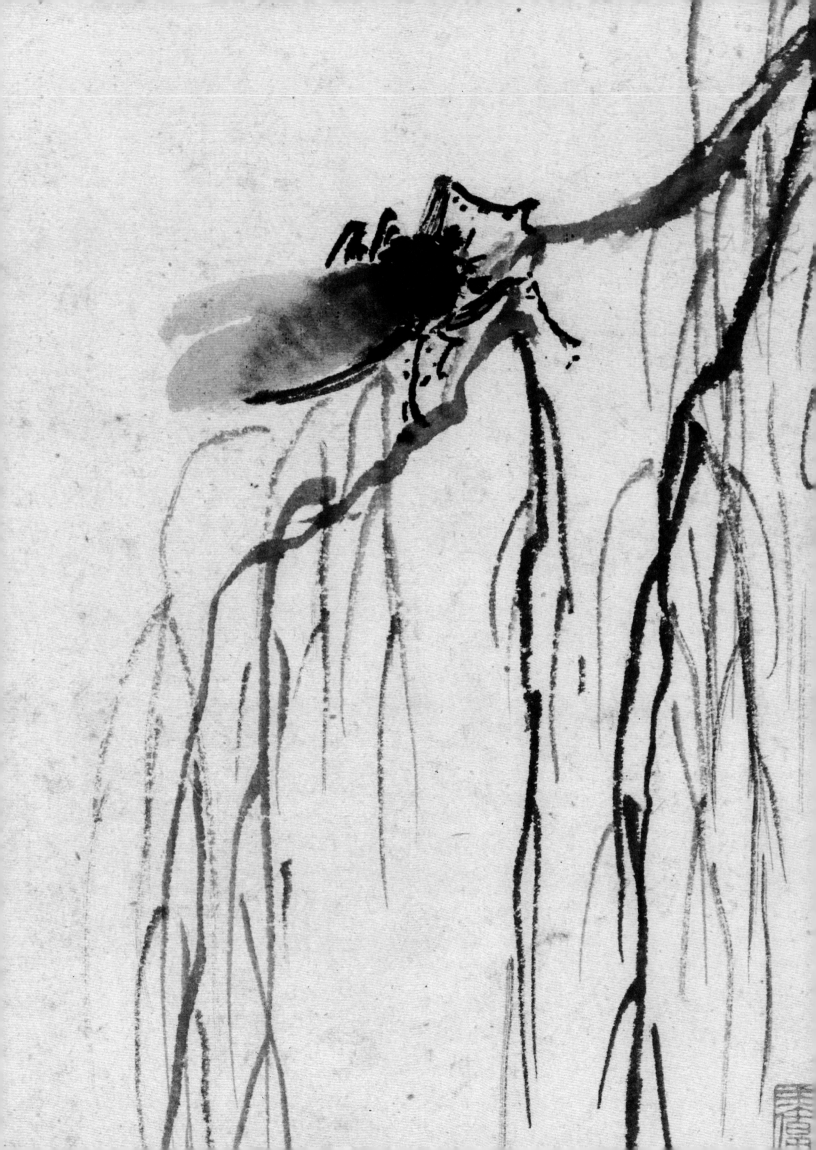

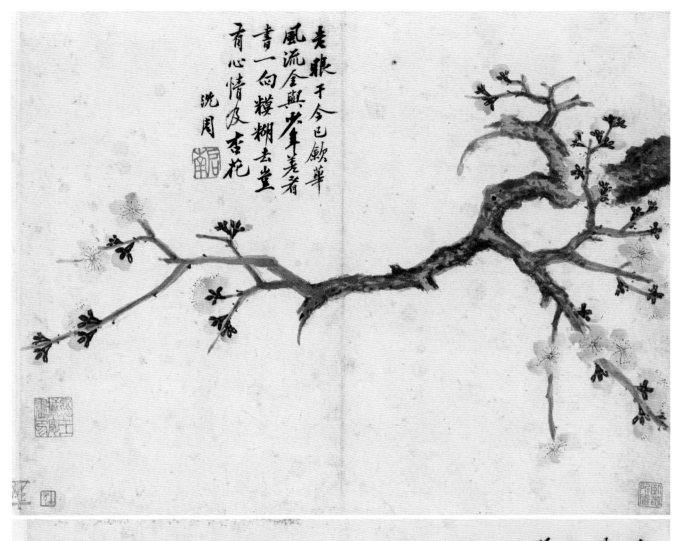

老眼于今已斂華
風流全與少年差看
書一向糢糊去豈
有心情及杏花

沈周

图绘杏花一枝，自题诗：『老眼于今已敛华，风流全与少年差。看书一向模糊去，岂有心情及杏花。』

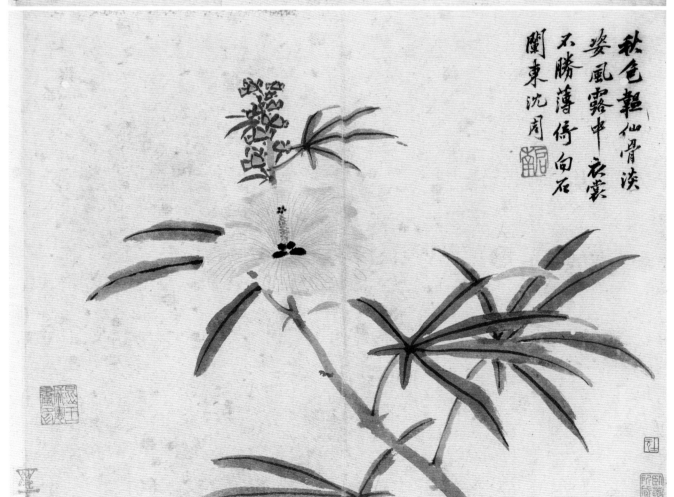

秋色韞仙骨淡
姿風露中衣裳
不勝薄倚向石
闌東沈周

图绘蜀葵一株，自题诗：『秋色韫仙骨，淡姿风露中。衣裳不胜薄，倚向石栏东。』

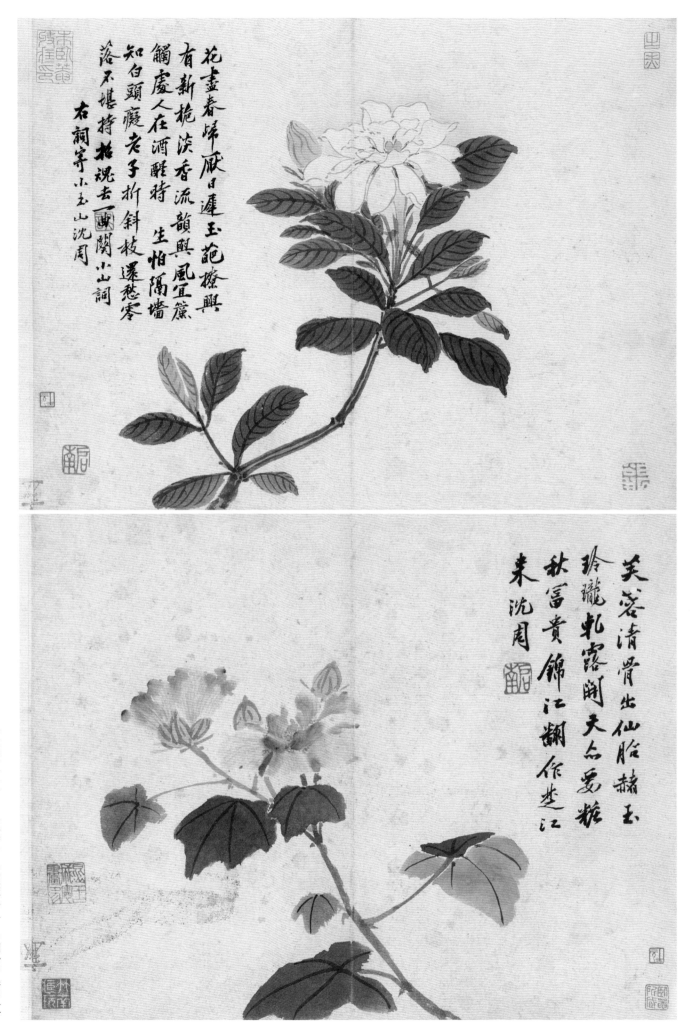

花盡春婦厭日遲玉葩撩興
有新梔淡香流韻與風宜籟
髑慶人在酒醒時生怕隔墻
知白頭癡老子折斜枝邅愁零
落不堪持招魂去
右詞寄小玉山沈周 關山詞

芙蓉清骨出仙胎赭玉
玲瓏軋露開天亦要粧
秋富貴錦江翻作楚江
來沈周

图绘栀子一株，自题词：『花尽春归厌日迟，玉葩撩兴有新栀。淡香流韵与风宜。

生怕隔墙知。白头痴老子，折斜枝，还愁零落不堪持。招魂去，一阕小山词。』

帘触处、人在酒醒时。

图绘芙蓉一枝，自题诗：『芙蓉清骨出仙胎，赭玉玲珑轧露开。天亦要妆秋富贵，锦江翻作楚江来。』

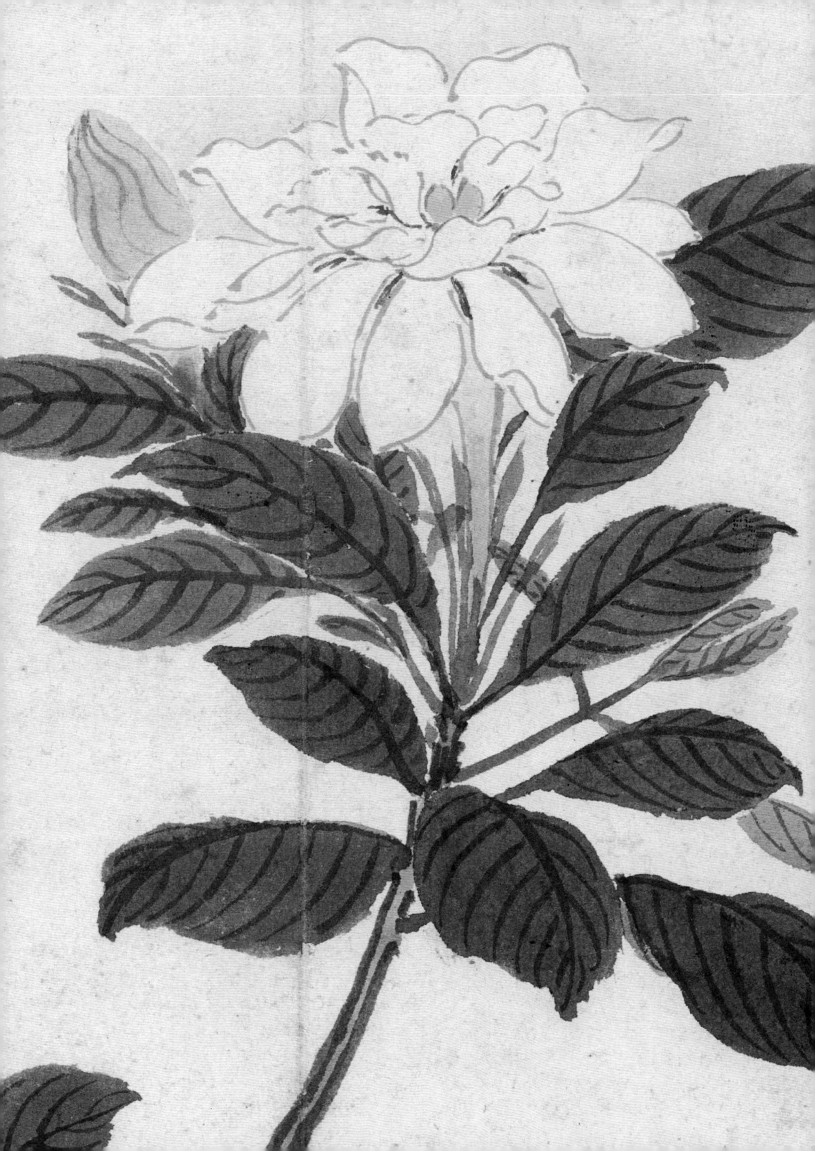

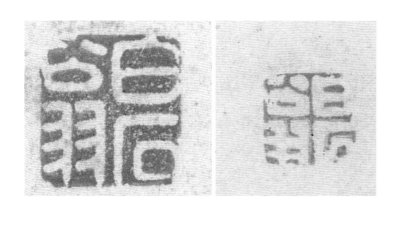

《卧游图册》雏鸡、栀子两开之中，各钤有一方「白石翁」朱文方印。据钱谦益所辑《石田先生事略》可知，沈周在五十八岁以后才改号「白石翁」，也是在此之后才有「白石翁」的印章，故而此印章即是判断沈周书画作品创作年代的一个重要参考依据。

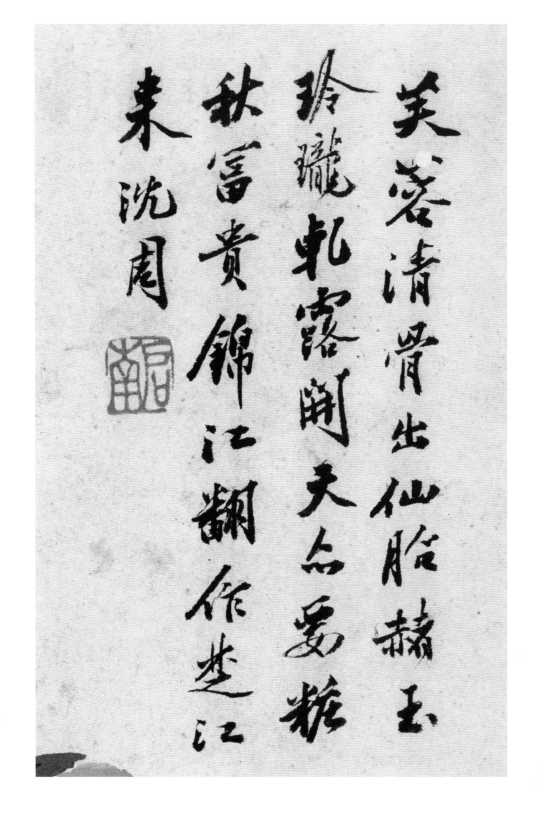

芙蓉清骨出仙胎，赪玉玲瓏乱露开，天与妖娆秋富贵，锦江翻作楚江来。沈周

探微 题画诗

沈周不仅是画家，也是一位明代中期重要的书法家与诗人，故而在《卧游图册》中，除却画作本身，每一开之中的题画诗亦颇有可观。首先，这些题跋清劲古雅，具有典型的沈周晚年书风，与所在的画面和谐统一，相得益彰；此外，其诗作的内容真切生动，语言明快质朴，补充和丰富了画面的意境，给观者以心旷神怡之感。

花盡春歸厭日遲玉葩撩興
有新栀淡香流韻與風宜簾
髑處人在酒醒時生怕隔墙
知句頣嬾老子折斜枝逢愁零
落不堪持枝覷去 一画關小山詞

右詞寄小玉山沈周

## 文史 小山词

在《卧游图册》的栀子一开中，沈周自题中有「一阕小山词」之句，此处小山词当是指北宋词人晏几道所创作的词作。晏几道，字叔原，号小山，北宋名相、词人晏殊第七子，在文学史上与其父合称「二晏」。晏几道的词作于华贵之中见沉郁，颇多伤感情调，情感真挚，造语工丽精巧，清代词学家陈廷焯对其有「北宋晏小山工于言情，出元献（晏殊）、文忠（欧阳修）之右」的评价。

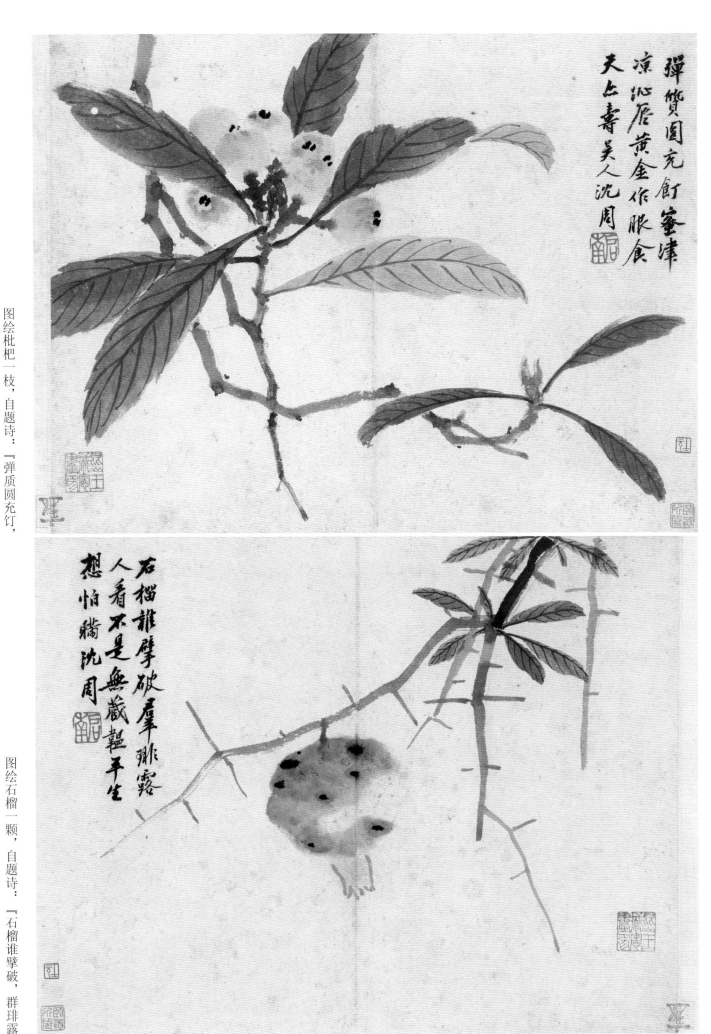

弹质圆充饤蜜津
凉沁唇黄金作眼食
天上寿吴人 沈周

图绘枇杷一枝，自题诗：「弹质圆充饤，蜜津凉沁唇。黄金作眼食，天亦寿吴人。」

石榴谁擘破羣琲露
人看不是无藏韫平生
想怕瞒 沈周

图绘石榴一颗，自题诗：「石榴谁擘破，群琲露人看。不是无藏韫，平生想怕瞒。」

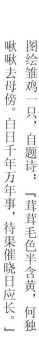

图绘雏鸡一只，自题诗：『茸茸毛色半含黄，何独啾啾去母傍。白日千年万年事，待渠催晓日应长。』

茸茸毛色半含黄何
独啾啾去母傍白日
千年万年事待
渠催晓日应长 沈周

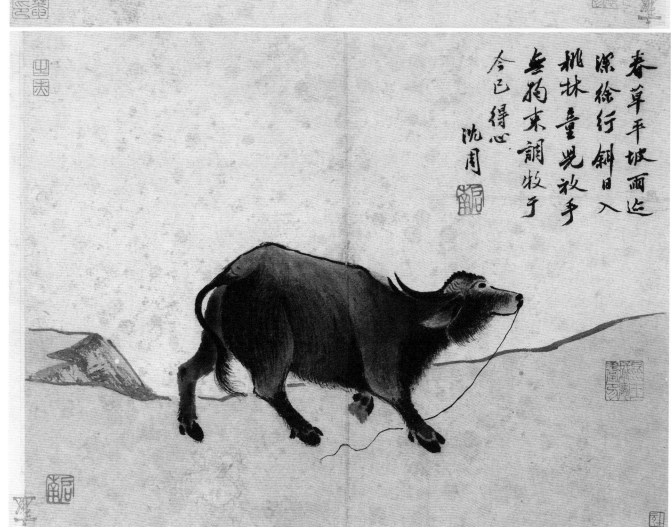

图绘平坡牧牛，自题诗：『春草平坡雨迹深，徐行斜日入桃林。童儿放手无拘束，调牧于今已得心。』

春草平坡雨迹深
徐行斜日入
桃林童儿放手
无拘束调牧于
今已得心 沈周

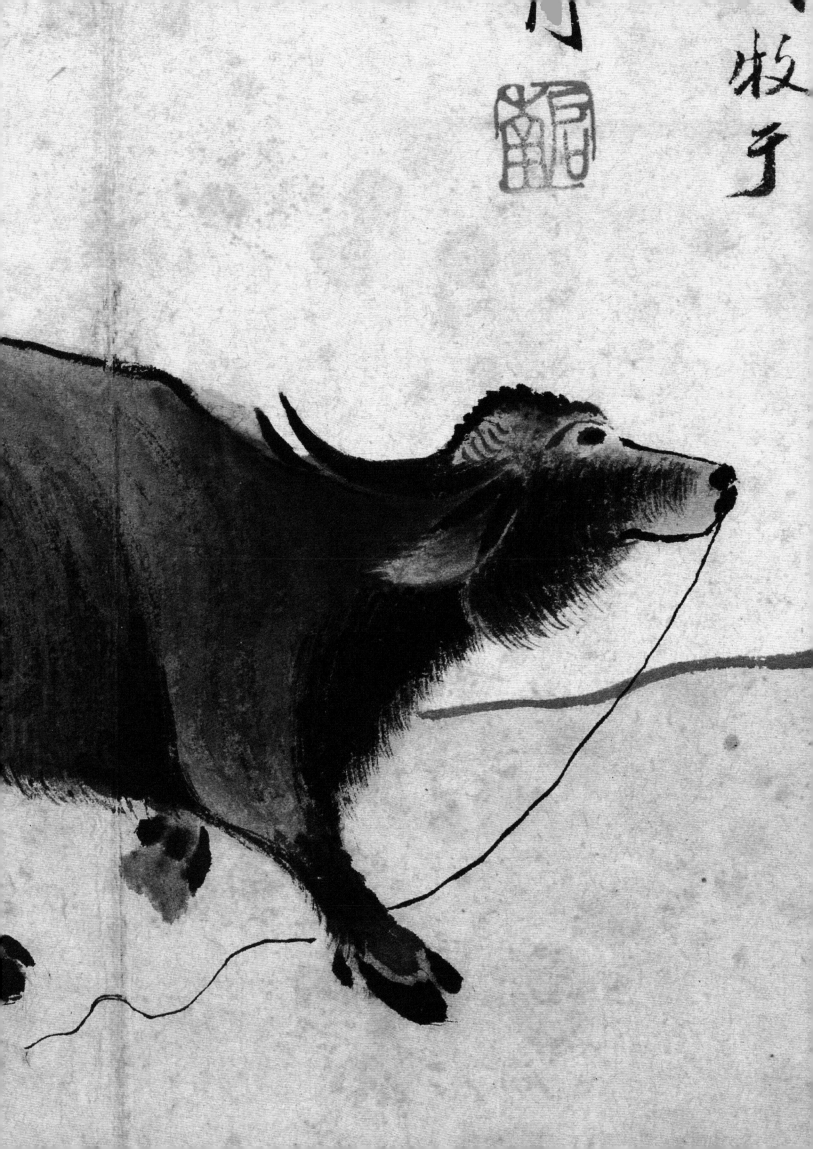

《卧游图册》中有两开禽畜画，一开画水牛，一开画雏鸡。画禽畜时，沈周全以水墨绘就而不施色彩，先以较淡而湿润的墨笔画出禽畜大致形体，此时笔触较粗，用笔的过程中亦须对物象的体块结构有所关照；待墨色稍干后，复以浓墨干笔在已有的形体上描绘牛角、牛毛、鸡爪等细节，此时用笔以线性为主，细腻而有顿挫之感。

递藏

《卧游图册》中所钤盖的鉴藏印记众多，分别为朱之赤「朱卧菴收藏印」朱文长方印、「卧菴所藏」朱文方印、「之」「赤」朱文连珠方印，翁嵩年「康怡」朱文圆印，查莹「竹南藏玩」「查映山氏收藏图书」朱文长方印、「映山珍藏」朱文方印、「依竹居士鉴赏书画印」朱文方印，王成宪「昆山王成宪画印」朱文方印，曹步郇「芘园曹氏平生真赏」朱文长方印，汪士元「士元珍藏」朱文方印、「士元」朱文方印、「麓云楼书画记」朱文方印等。明中期以来，《卧游图册》历经王成宪、朱之赤、翁嵩年、查莹、曹步郇、汪士元等之收藏，流传有绪。

明朱之赤

「朱卧菴收藏印」印

明王成宪

「昆山王成宪画印」印

清查莹

「竹南藏玩」印

清汪士元

「麓云楼书画记」印

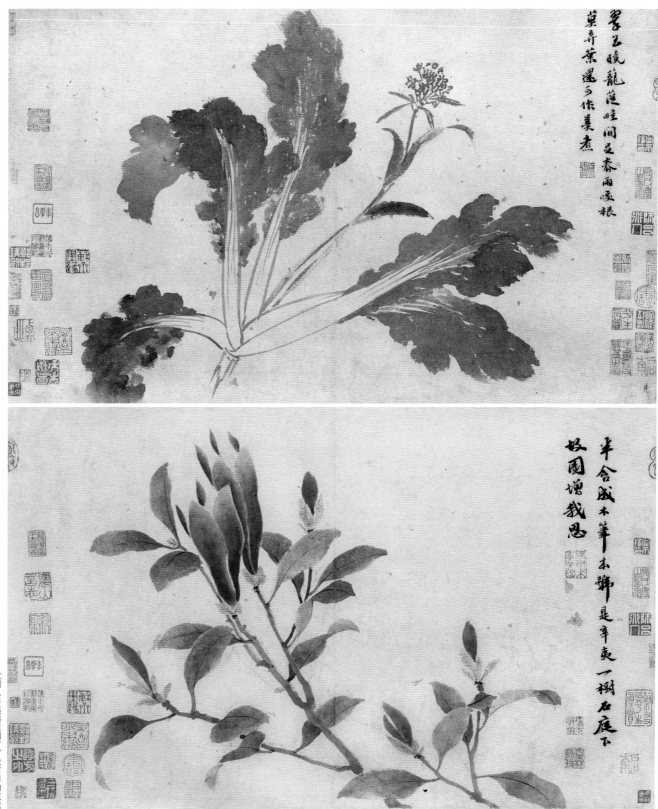

翠玉晚菘涎唾间足春雨喷根
莫弃枯叶还可羹煮

半含成本笔本辩是辛夷一树石庭下
故园增我思

**延展**

《辛夷墨菜图》

该作分为两段，画家分别采用水墨和没骨两种技法绘制了白菜与辛夷花，一粗一细、一墨一色，虽然表现方式不同，但都将物象描绘得十分自然而富有生趣。辛夷花用笔笔苍古拙，赋色清妍秀雅，虽为设色，而丝毫不见俗态；白菜的画法则是融合了书法性的用笔，疏放而不失蕴藉，用墨干湿、浓淡相结合，层次颇为丰富。

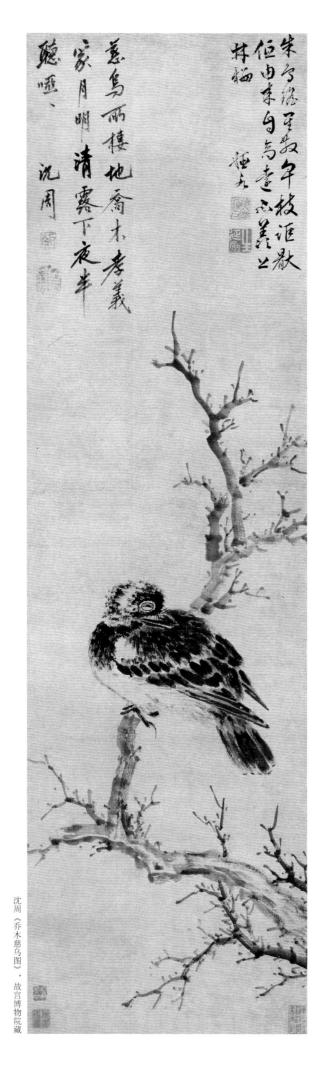

沈周《乔木慈乌图》·故宫博物院藏

慈乌丽栖地乔木孝义

家月明清露下夜半

慇慇、沈周

**延展** 《乔木慈乌图》

画面中所描绘的是一株从右下伸出的老枝以及一只栖枝而眠的寒鸦，老枝枯而无叶，寒鸦闭目瑟缩。通过一枝一鸟，画家将冬日里的萧索、冷寂表现得十分生动到位。此画作全以水墨绘就，沈周凭借其深厚的笔墨功力，以墨当彩，将文人的趣味以及笔致的讲求完美地结合在一起，颇值得玩味。

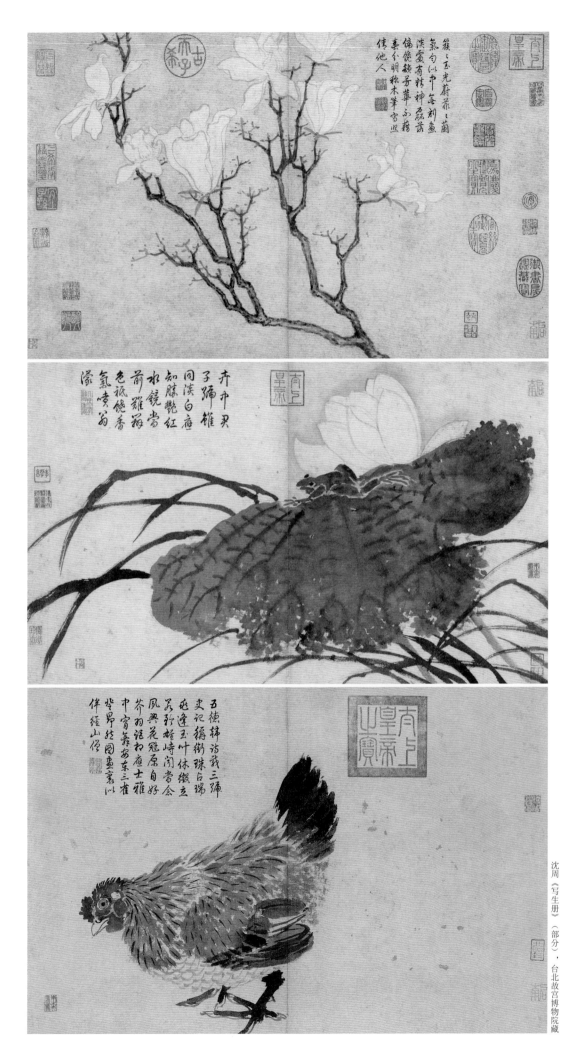

沈周《写生册》（部分），台北故宫博物院藏

延展 《写生册》

此册绘画部分共计十六开，分别描绘花卉、蔬果、禽畜等日常所见之物，除其中画猫、白鸽、葡萄、玉兰等四开为设色画外，其余均以水墨写就。此册虽云『写生』，但沈周并不为物象之形貌所拘，而是寄情思于笔墨，以笔墨写生趣，所绘之物象皆在似与不似之间，观此足可知沈周之写生观，后世受其影响者多矣。

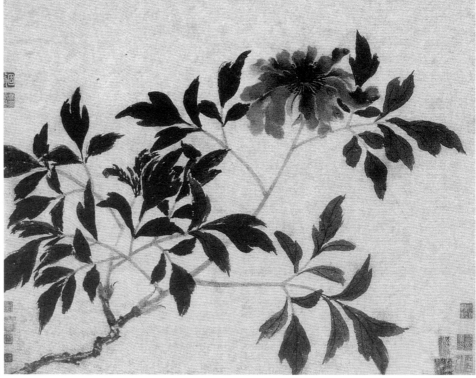

**延展　《墨牡丹图》**

此图于画面下部绘牡丹一株，其花瓣、嫩枝以淡墨写出，叶片墨色浓淡相间，富有层次感，复以重墨勾画花蕊与叶脉，从而共同表现出牡丹的优美姿态。此作笔墨简洁而意态颇丰，画法当从宋元水墨写意画中发展而来。由画中题跋之纪年可知，此画创作于沈周八十一岁时，足可见其画艺随年岁增长而更见精进。

沈周《墨牡丹图》，南京博物院藏

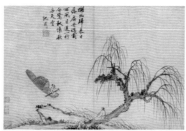
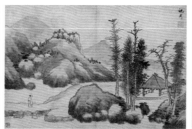
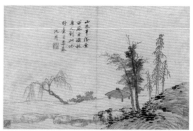

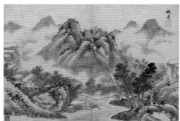
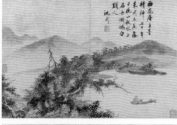
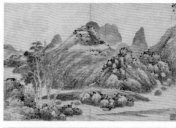
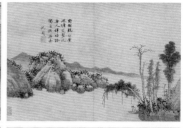

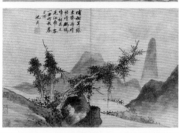
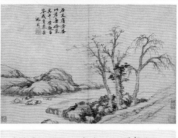
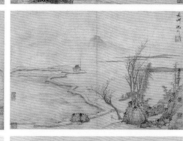

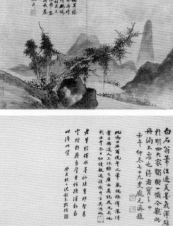

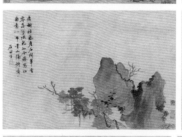
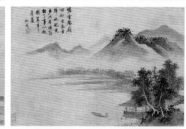

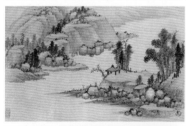
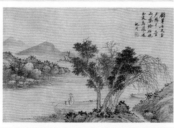
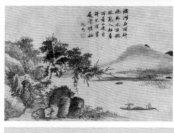

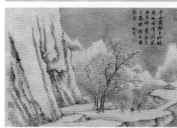
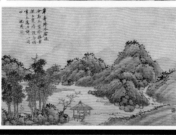

沈周《山水册》，刘海粟美术馆藏

**图书在版编目(CIP)数据**

沈周绘画名品 / 上海书画出版社编. —— 上海：上
海书画出版社，2021.7
（中国绘画名品）
ISBN 978-7-5479-2658-1

I.①沈… II.①上… III.①中国画－作品集－中国
－明代 IV.①J222.48

中国版本图书馆CIP数据核字(2021)第133259号

## 沈周绘画名品

上海书画出版社 编

| | |
|---|---|
| 责任编辑 | 黄坤峰 |
| 审 读 | 陈家红 |
| 装帧设计 | 赵 瑾 |
| 技术编辑 | 包赛明 |
| 出版发行 | 上海世纪出版集团 |
| | 📖 上海吉畫生版社 |
| 网址 | www.ewen.co |
| | www.shshuhua.com |
| 地址 | 上海市延安西路593号 200050 |
| E-mail | shcpph@163.com |
| 制版印刷 | 上海雅昌艺术印刷有限公司 |
| 经销 | 各地新华书店 |
| 开本 | 635×965 1/8 |
| 印张 | 17.5 |
| 版次 | 2021年7月第1版 |
| | 2021年7月第1次印刷 |
| 印数 | 0,001-2,800 |
| 书号 | ISBN 978-7-5479-2658-1 |
| 定价 | 85.00元 |

若有印刷、装订质量问题，请与承印厂联系